新編古典吉他
進階教程

New Classical Guitar
Advanced Tutorial

林文前 編著

DVD + MP3 INCLUDED

作者的話

　　要當個好的吉他老師確實不容易，首先要真的是職業性，否則如果只是個兼差，或短暫性的工作室教學，甚至只是教幾個學生來好玩的心態，像這種老師都是因為教學時間的經驗不足，無法去更深入的了解學生心理及他的需要。要如何去深入了解，除非這個老師是不間斷的從事此行業至少20年以上，並且曾有過舞台表演的經歷，否則是無法透視本科的精髓所在，若無法透視就沒法抓到教學『眉角』方法，充裕的時間經驗，相信各行各業都是如此。慶幸的是國內有相當多超過20年以上的優秀老師，要特別注意是，我所謂的20年以上是指不能間斷的一直從事教學工作，也就是幾乎每天都在教學生。當然，目前國內也有相當多，年輕輩的吉他老師，在朝往職業性，也就是專職的吉他老師，正在努力累積其經驗邁進，這都是很好的現象。

　　就我個人來說，從事此行業已超過30年之久，也就因為有了如此長時間的教學經驗讓我突然恍然的是，每次看到學生就如看到自己，也就是因為看到自己才會知道需要的是什麼？也因為有了如此長的時間教學體驗才讓我有了很多材料來完成這一本吉他教學本，這本教學書的完成，算是給自己來證明一下，我就是一位專職的吉他老師。當然任何事都沒有完美，不見得本書好到哪裡，但是最起碼這30多年的經驗也夠後生的老師們當教學本參考用，若有不夠完善的地方期待大家的指教。也希望有更多正在累積經驗的老師們有更多的智慧來超越我們這些老師，將您寶貴的吉他教學知識奉獻給我們這塊寶島台灣。

　　在這裡也要感謝兩位吉他老師**林聖宇、林思偉**及麥書文化的工作人員們，合力幫我編輯本書，如製圖、製譜，供應資料、跑印刷、列印等，更要感激是美麗老婆棋珍的支持，在我編排本書時，讓我無後顧之憂把家裡的事及樂器行的事業照顧的好好的。感恩！

林文前　2013.01.07

❦ 作者簡介 ❦

輔仁大學第一屆音樂研究所畢業
桃園古典吉他合奏團指揮
台北華岡藝術學校古典吉他主修老師
康寧、龍華、空大等校藝術概論講師
1998於桃園文化局獨奏音樂會
1999輔仁大學藝術學院個人獨奏會
2000於台北國家音樂廳舉辦個人獨奏會
台灣古典吉他協會理事
台北古典吉他合奏團團員
桃園吉他學苑音樂班主任

❦ 本書特色 ❦

1. 曲子大都採用六弦圖表標示其指位，對想彈奏又看不懂五線譜或
慢的學生可以先教他使用，待演奏技巧會了和有了興趣後，再來
學習看標準的五線譜，這方法很管用。

2. 有部份曲子未註明指法或彈法，是要讓老師及學生有自己的主觀
方式去彈奏，不需呆滯的依照作者的意思去彈，這方法讓學生及
老師有相互討論的交流機會。

3. 本書文字敘述不多，幾乎都是曲譜，主要是要讓學生多學習視譜
及練習演奏技巧。

4. 本書每頁的內容如：曲子、指法和文字及譜稿都是作者親自一個
音一個字key進去，沒假手於人，這是需要相當辛苦及耗時，完稿
時兩眼都快模糊不清，幾近看不見。希望這代價能幫助喜愛古典
吉他的朋友們盡一份小小力量。

吉他音樂常用的符號

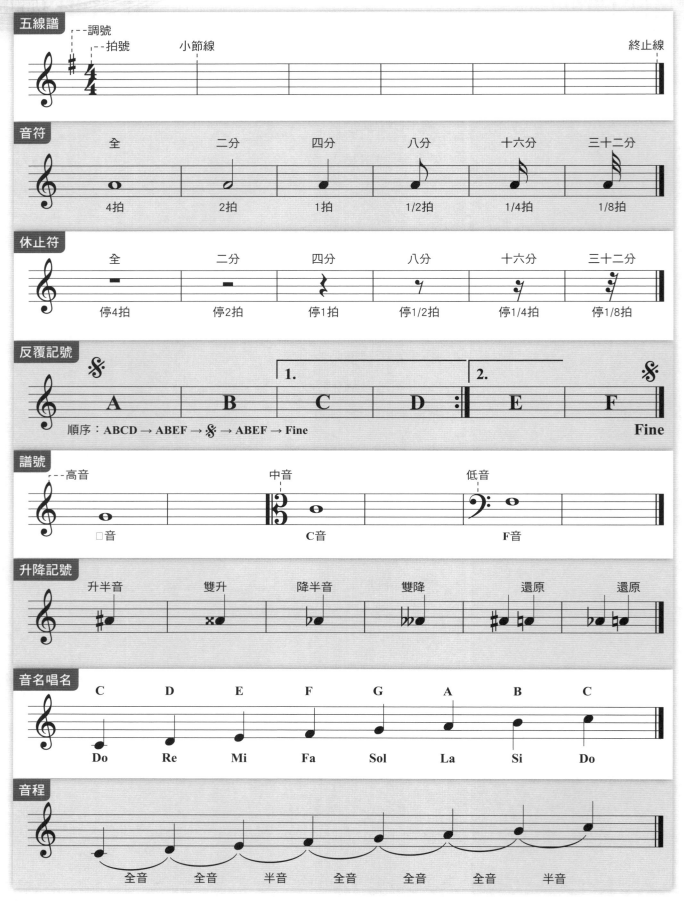

五線譜　調號　拍號　小節線　終止線

音符　全　二分　四分　八分　十六分　三十二分
4拍　2拍　1拍　1/2拍　1/4拍　1/8拍

休止符　全　二分　四分　八分　十六分　三十二分
停4拍　停2拍　停1拍　停1/2拍　停1/4拍　停1/8拍

反覆記號
A　B　C　1.　D　2.　E　F
順序：ABCD → ABEF → 𝄌 → ABEF → Fine

譜號　高音　中音　低音
□音　C音　F音

升降記號　升半音　雙升　降半音　雙降　還原　還原

音名唱名　C　D　E　F　G　A　B　C
Do　Re　Mi　Fa　Sol　La　Si　Do

音程
全音　全音　半音　全音　全音　全音　半音

泛音奏法的認識

吉他泛音分為兩種：

自然泛音（natural harmonicos）
人工泛音（artificial harmonicos）

✽人工泛音也可稱為八度泛音

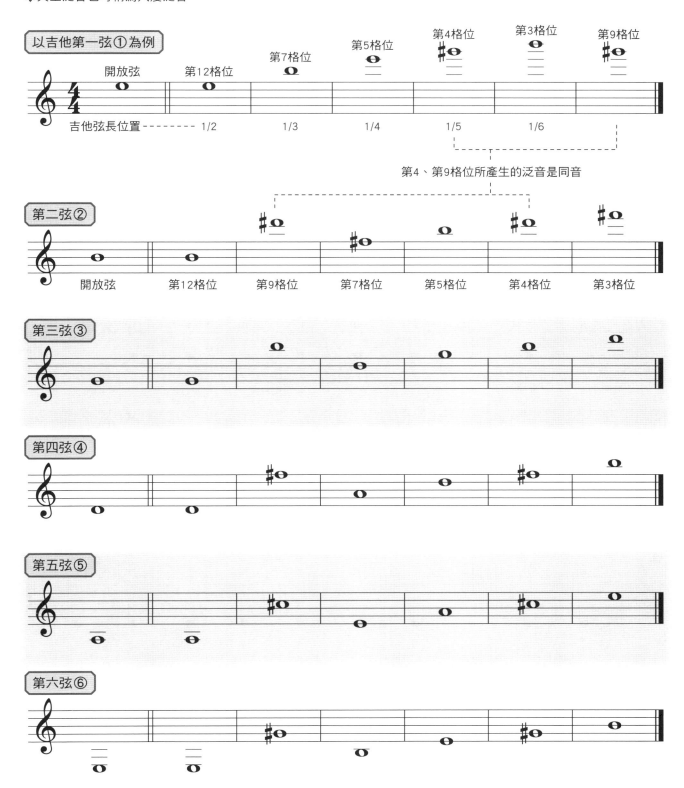

右手手指的交替練習

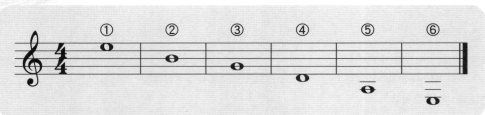

10拍交替

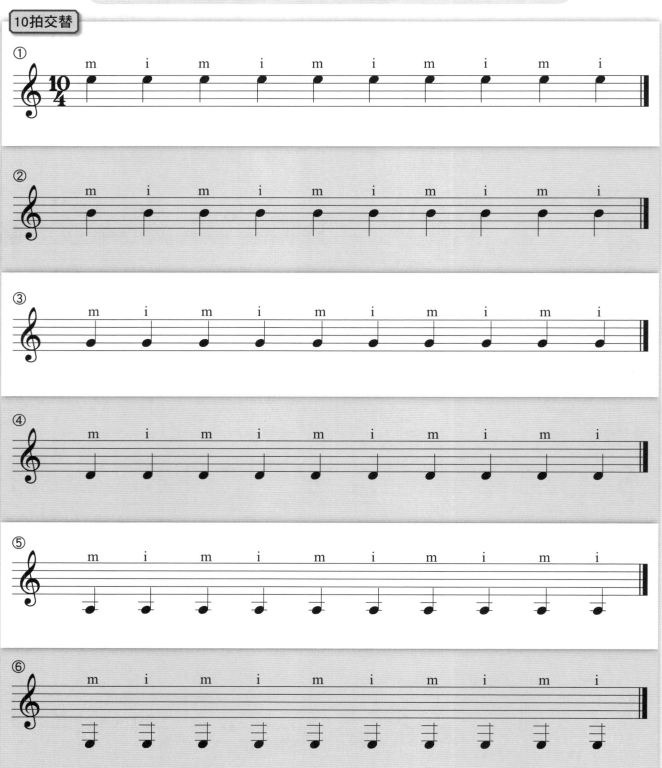

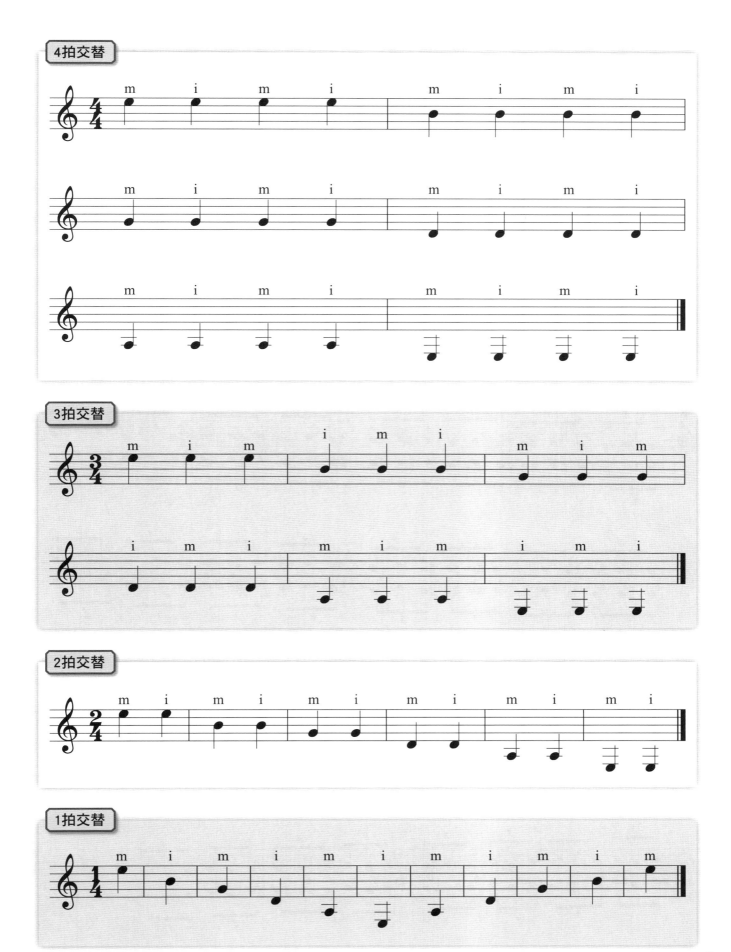

9

左手按弦正確點的認識

正確按弦點習慣的養成，是為方便日後彈奏技巧上的建立，如：音階的速度、音色的甜美、音質的乾淨清透等。還有按弦後手指離弦時，指頭離指板不要過遠，把位移動時左手手形不變。左手拇指指腹輕鬆的放置於琴頸後方，隨把位移動而固定。

方法：將左手稍作握拳姿勢，依此手形會發現到食指及小指頭有內斜，中指及無名指為垂直正彎。

左手正確按弦的姿勢

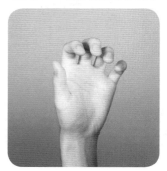

❧ 八度音音階練習 ❧

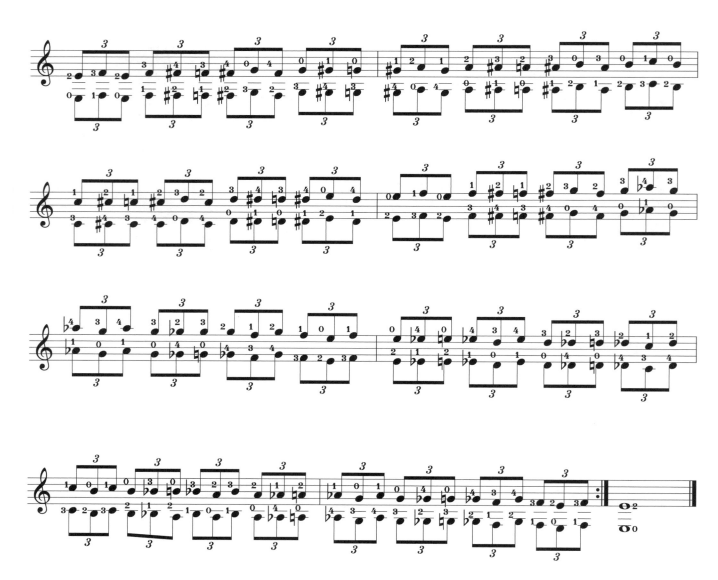

左手姿勢與指頭擴張練習

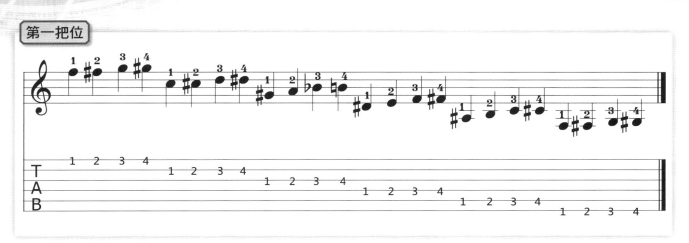

第一把位

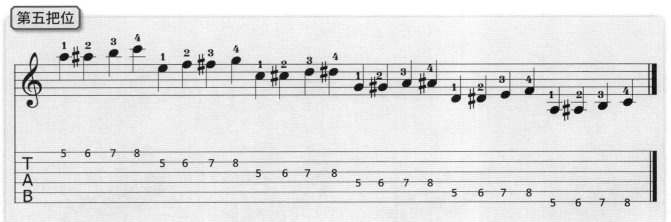

第五把位

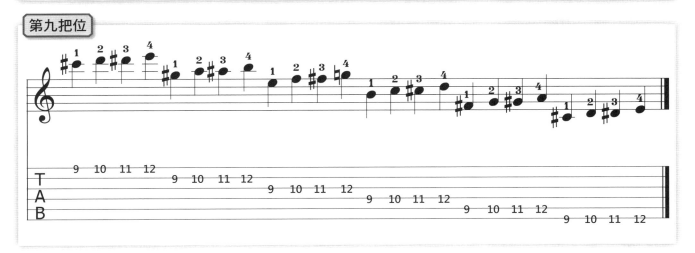

第九把位

每日練習從第一把位、第二把位、第三把位……彈到第九把位為止

三個較常用的把位音階

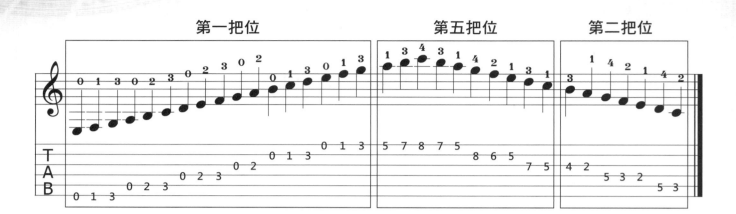

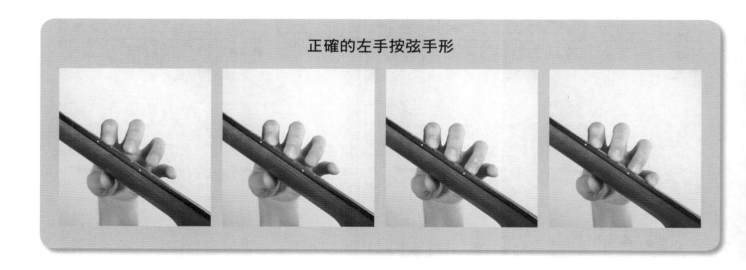

正確的左手按弦手形

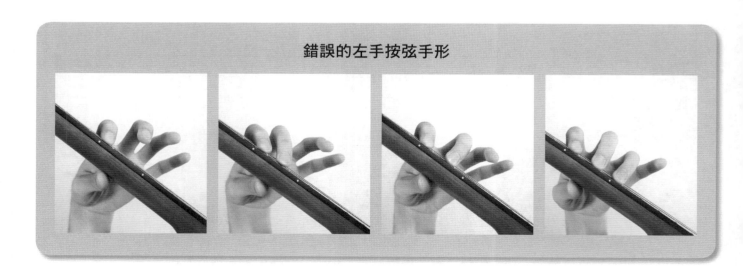

錯誤的左手按弦手形

簡易曲（一）

第一把位的高音位置

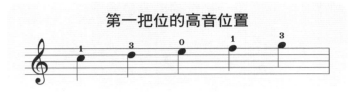

❧ 快樂頌 ❧

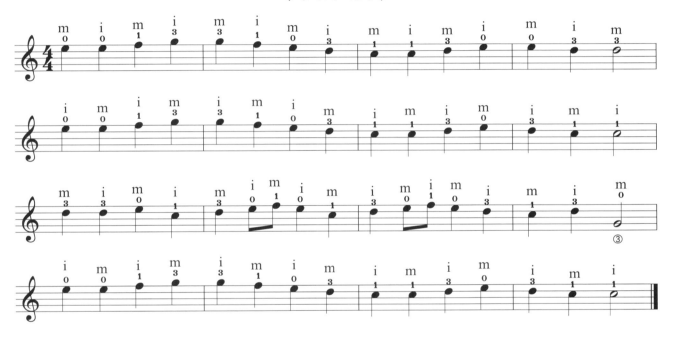

❧ 小蜜蜂 ❧

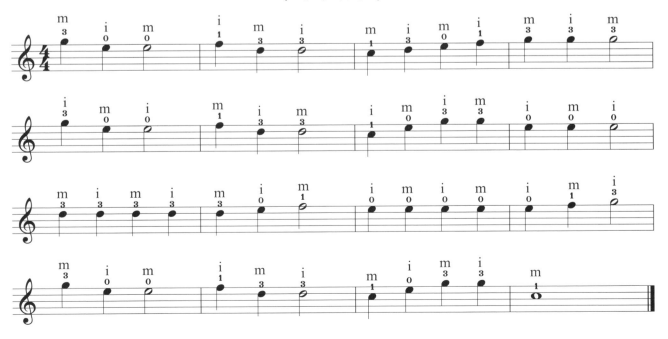

簡易曲（二）

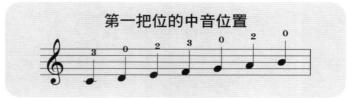

往事難忘

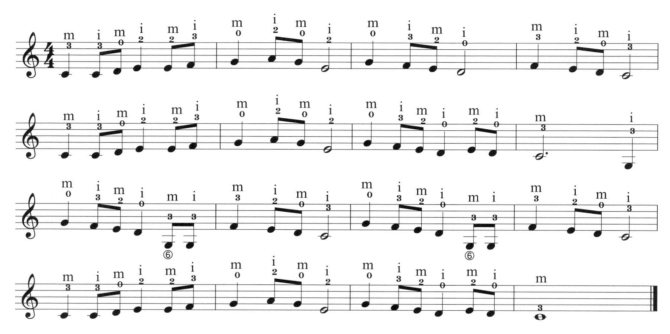

搖籃曲

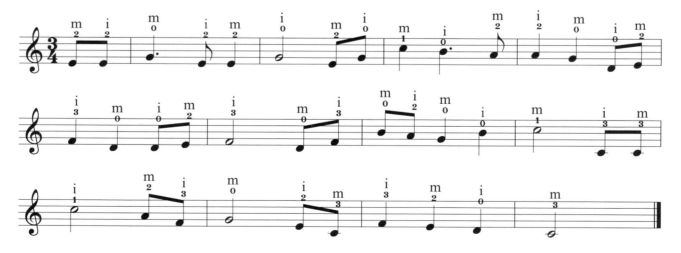

簡易曲（三）

第五把位的高音位置

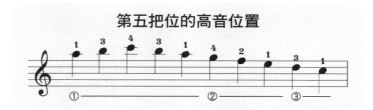

秋蟬

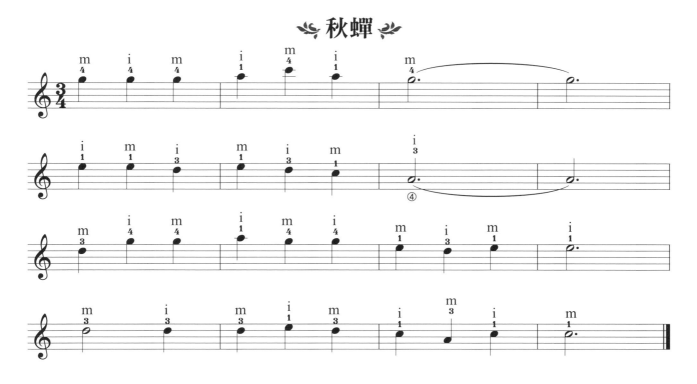

小城故事

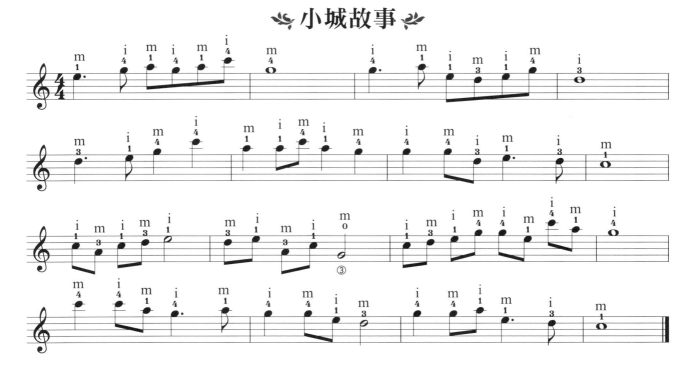

15

拍子練習

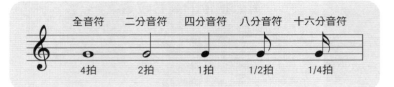

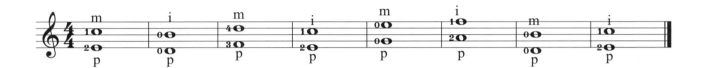

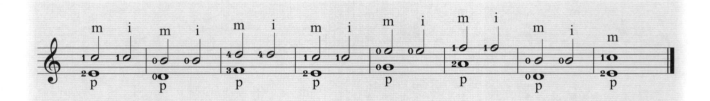

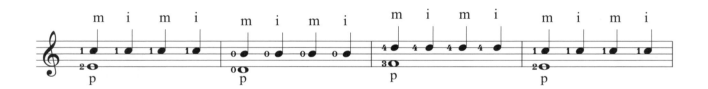

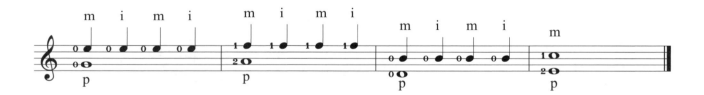

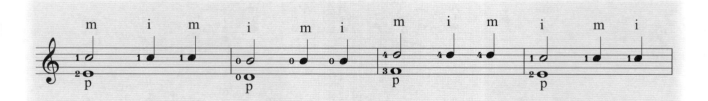

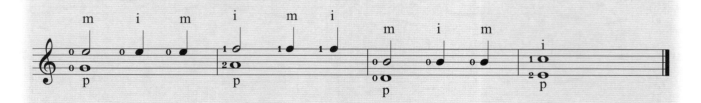

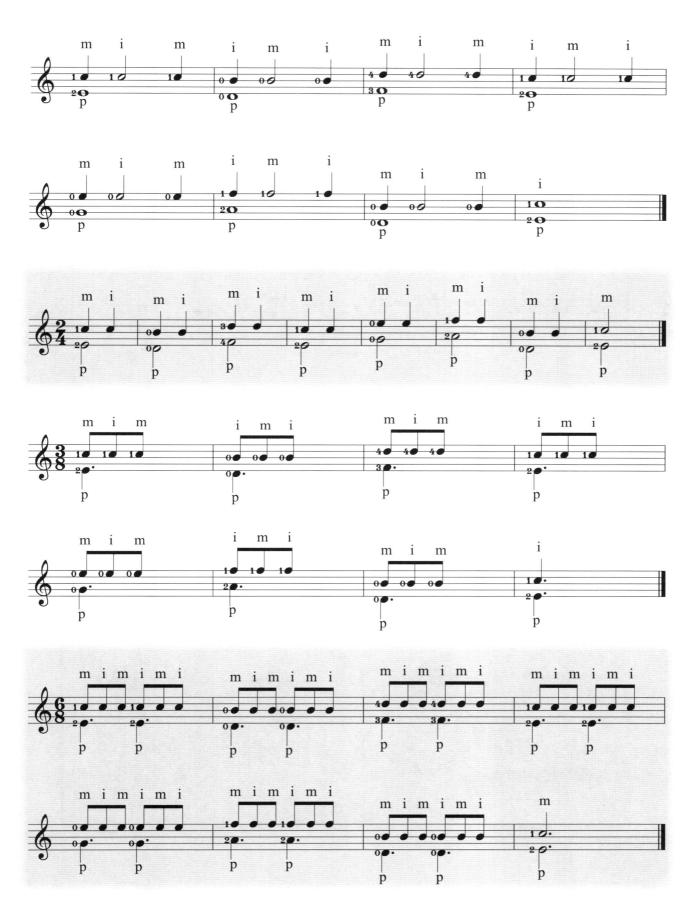

17

二聲部練習（一）

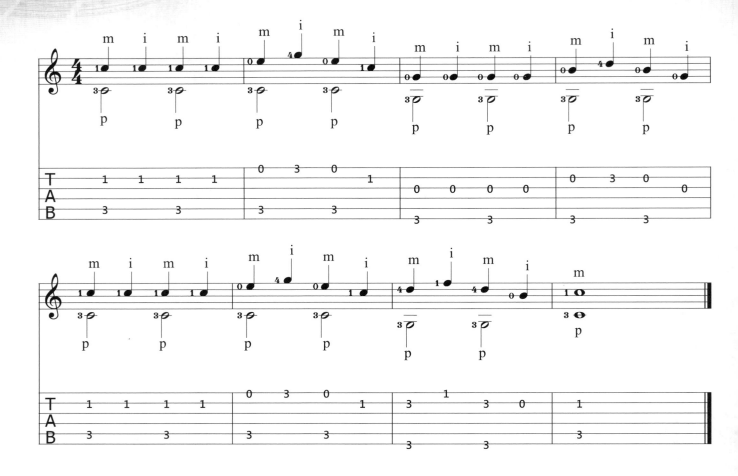

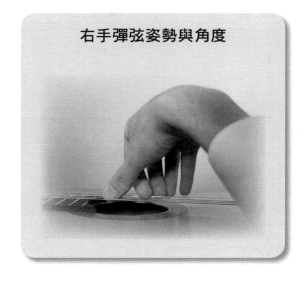

右手彈弦姿勢與角度

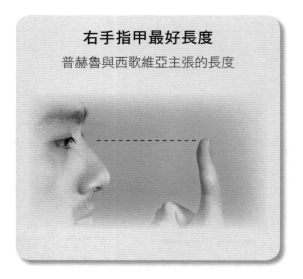

右手指甲最好長度

普赫魯與西歌維亞主張的長度

二聲部練習（二）

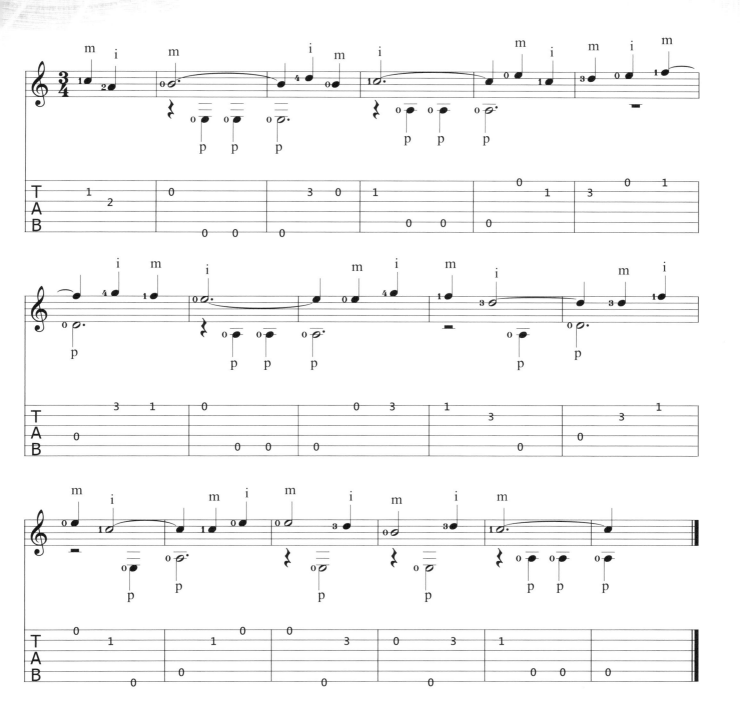

二聲部練習（三）

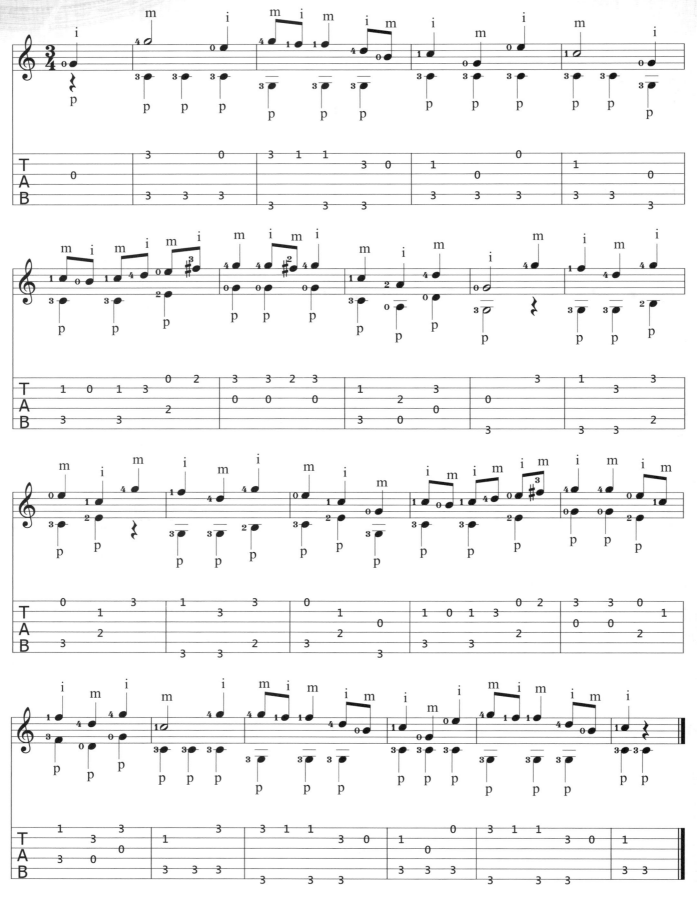

和弦與分散和弦練習

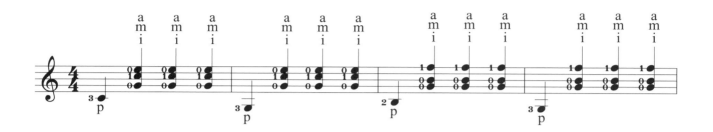

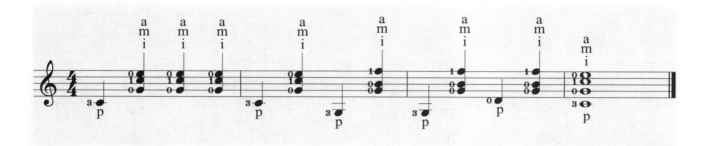

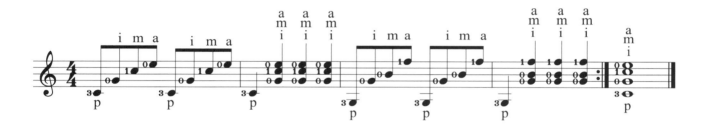

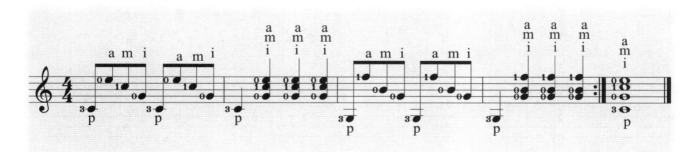

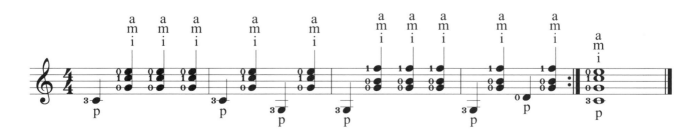

圓舞曲（一）
Waltz.1

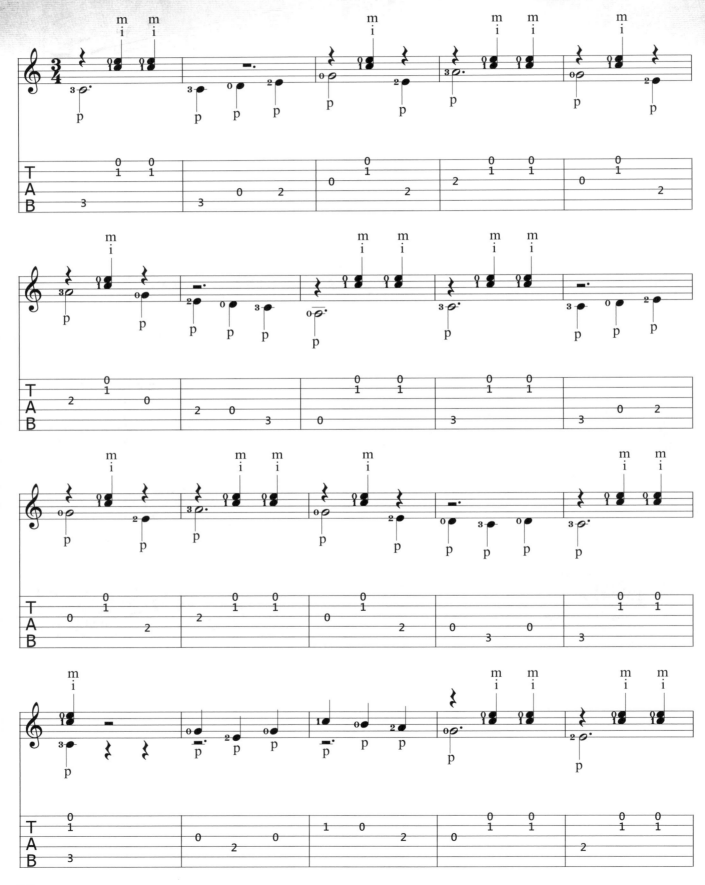

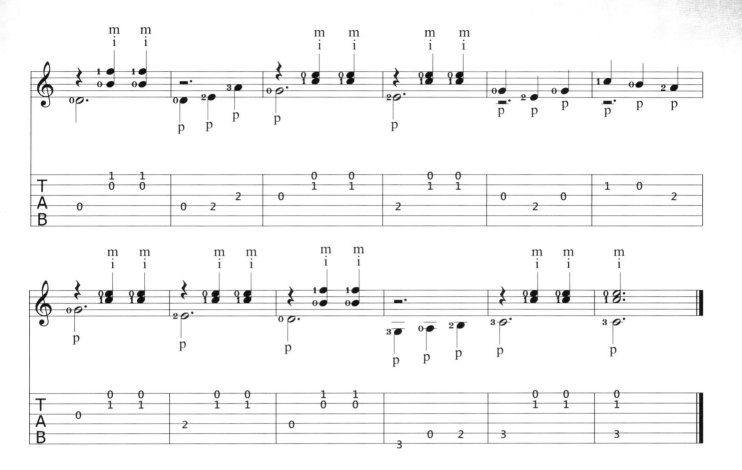

圓舞曲（二）
Waltz.2

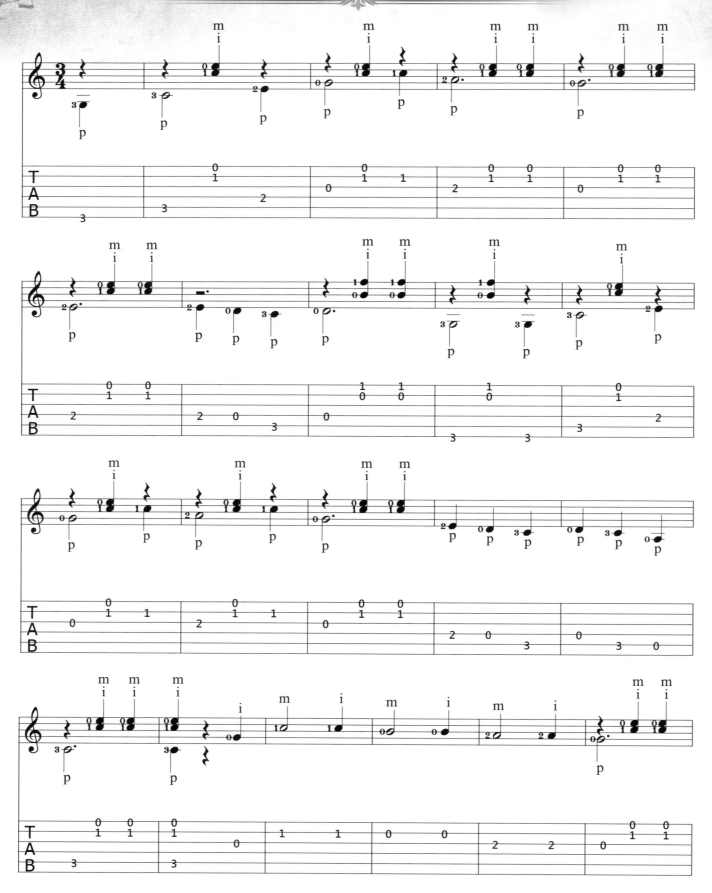

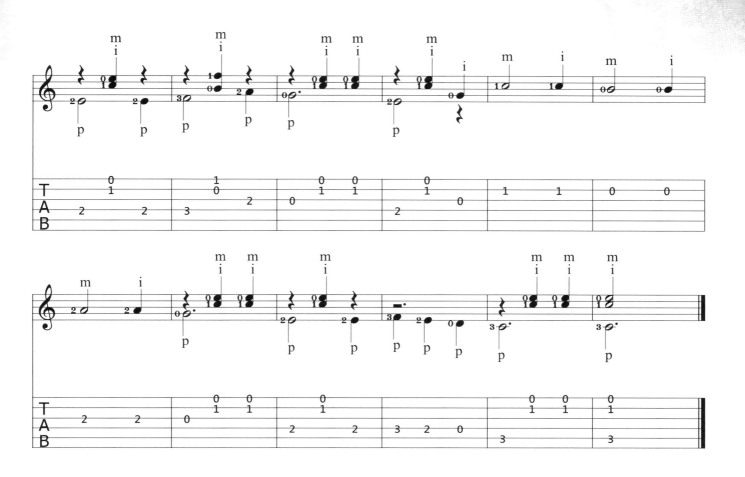

右手指甲常見形狀（讀者可依個人彈奏習慣參考）

1.與指頭同形狀之指甲　　　2.各指指形都不相同之形狀　　　3.與指頭無關之角形指甲

與神接近
Close to God

Mason
馬舜

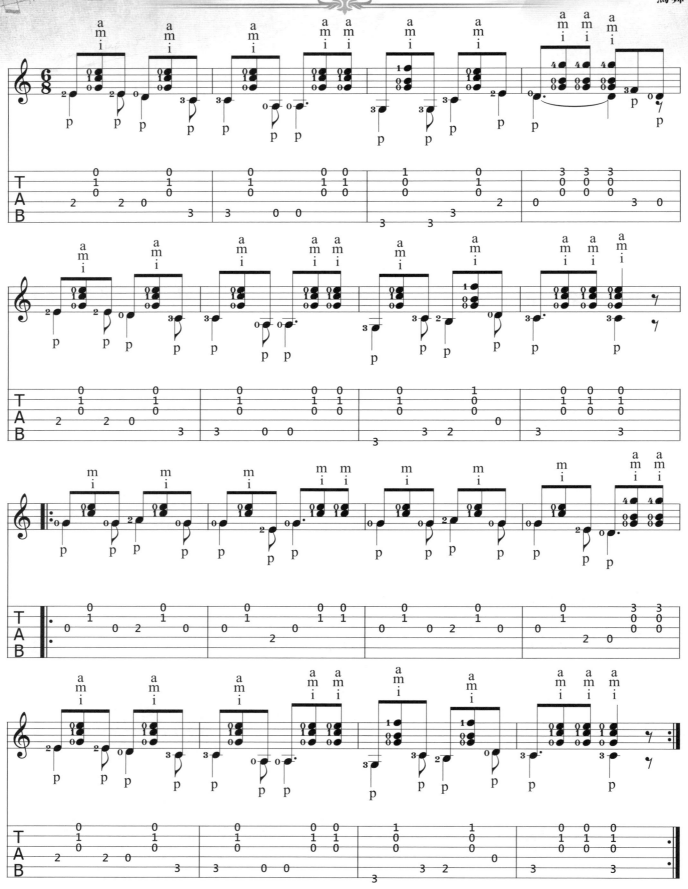

蘇哇泥河
Swanee River

Stephen Foster
法斯特

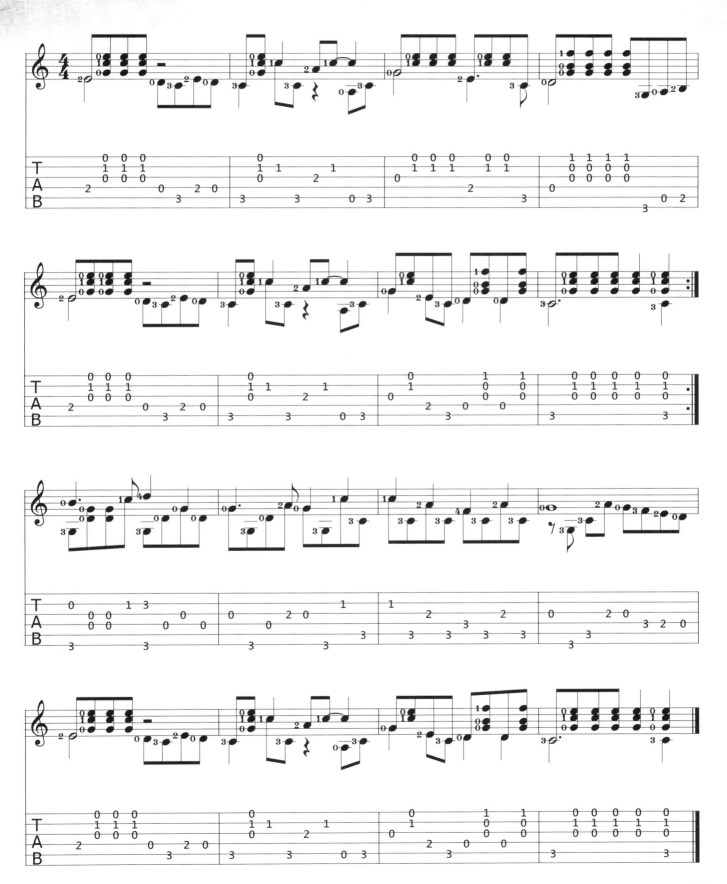

卡路里練習曲
Estudio

F.Carulli
卡路里

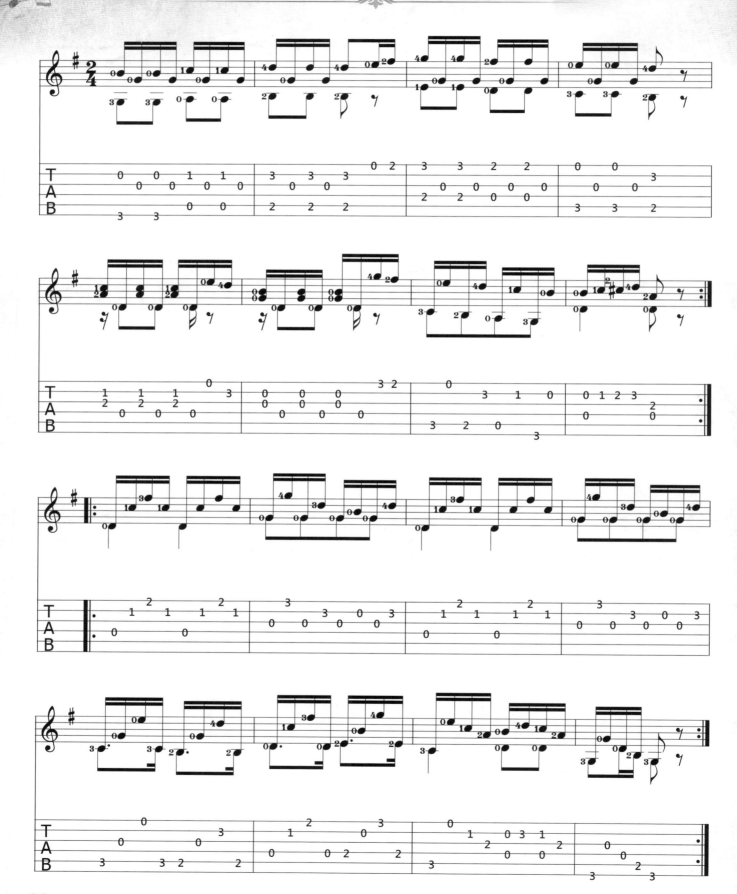

柯斯特練習曲
Estudio

N.Coste
柯斯特

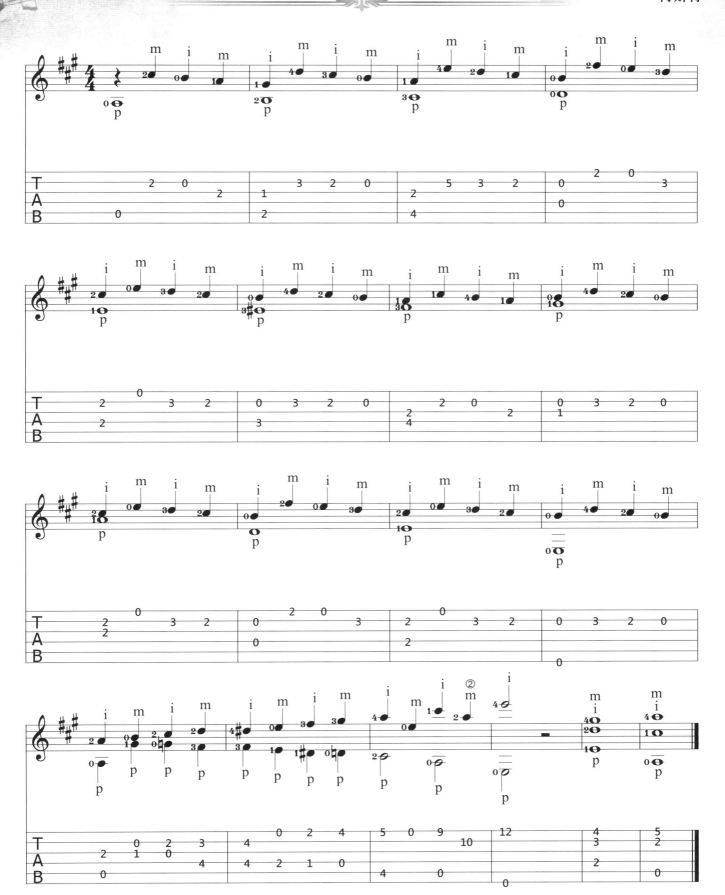

卡秋莎
Katyusha-Kilard

Russian Folk Song

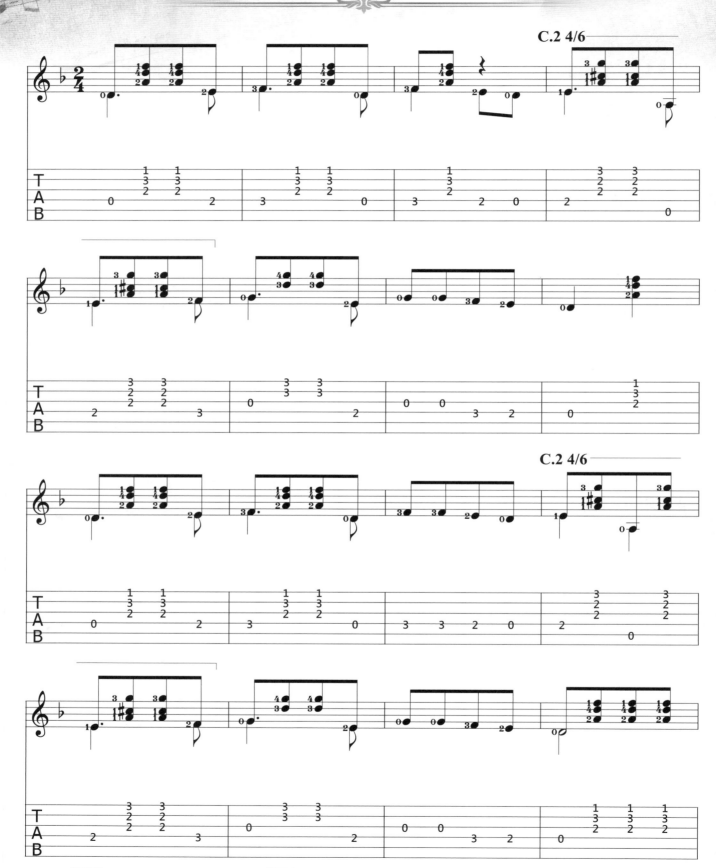

※註解：**C.2**-用食指在吉他第2格做封閉　**4/6** 4-封閉弦數　**6**-吉他總弦數

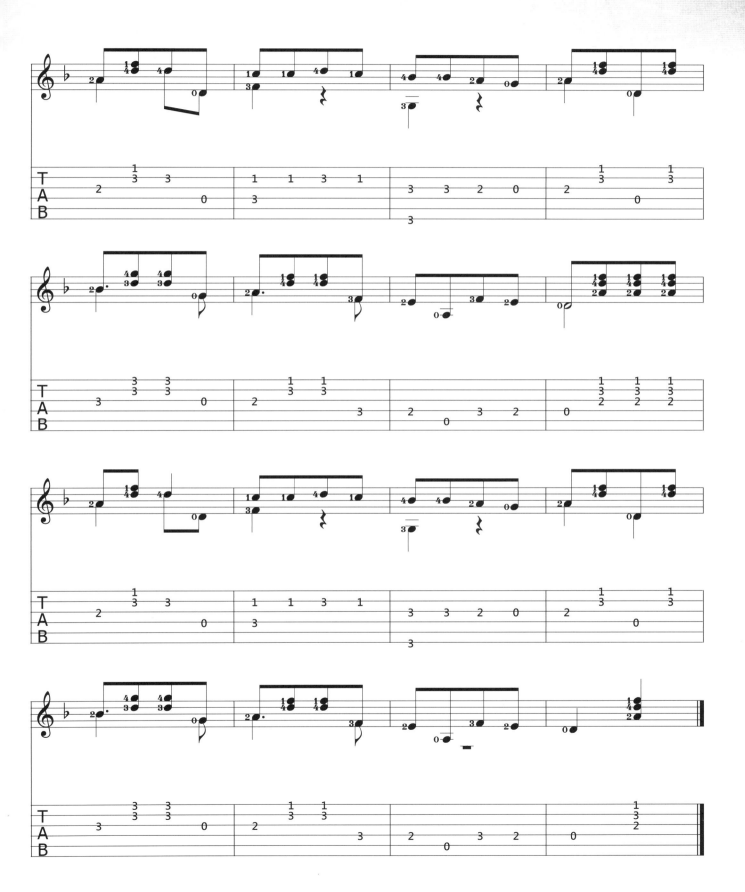

A小調練習曲
Estudio

✳自行運指練習

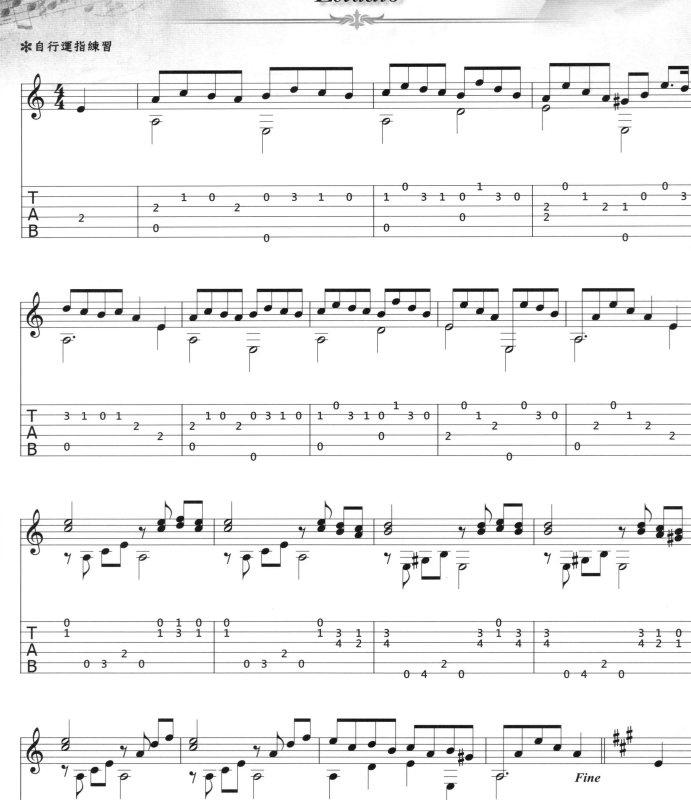

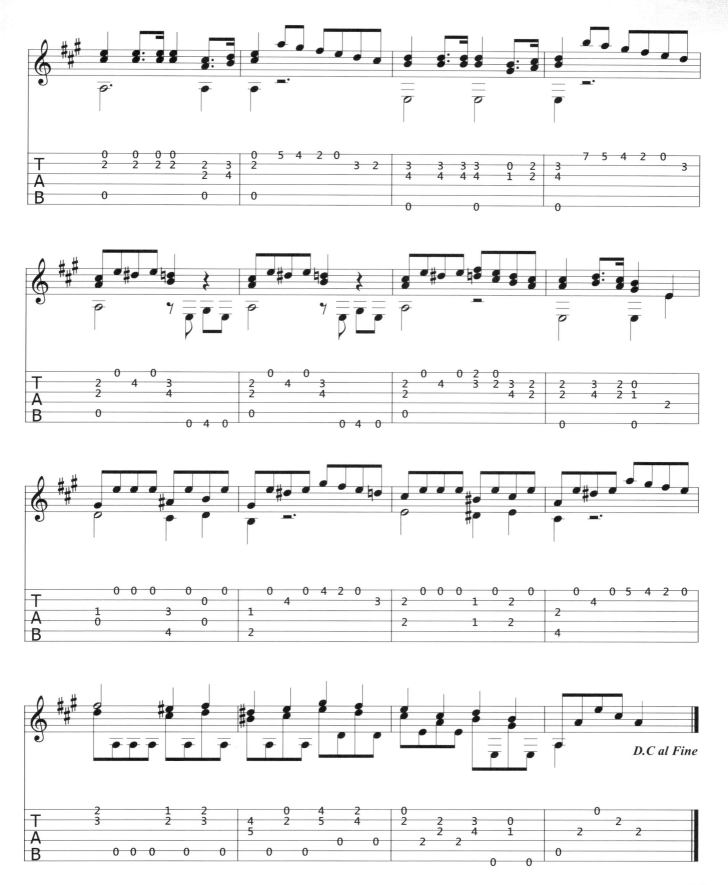

D.C al Fine

阿瓜多練習曲（一）
Estudio

Aguado
阿瓜多

✽自行運指練習

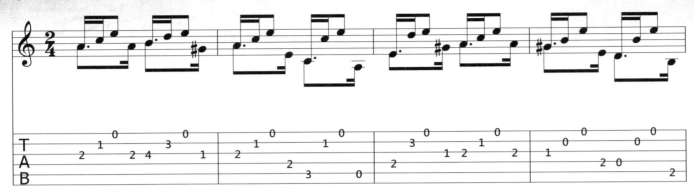

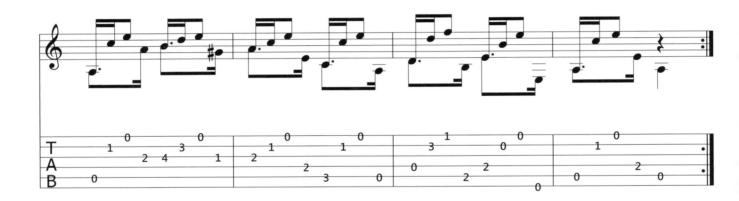

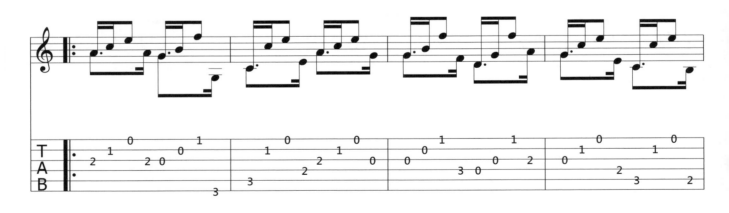

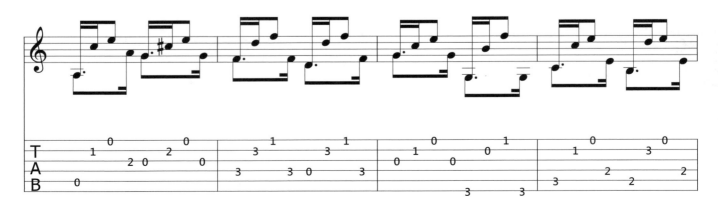

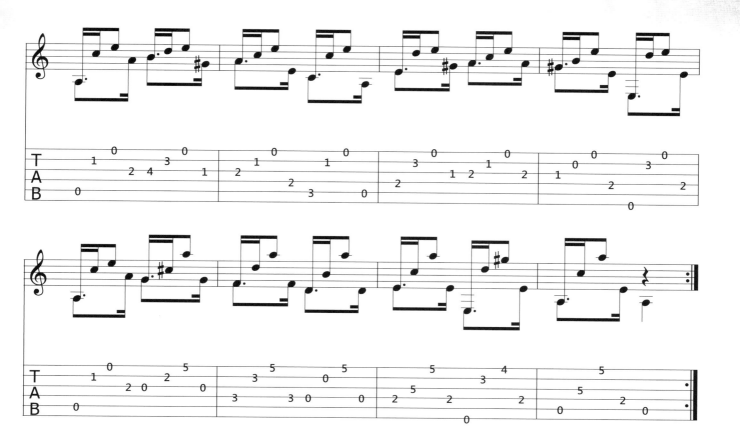

行板曲
Andante

Kuffuner
庫富納

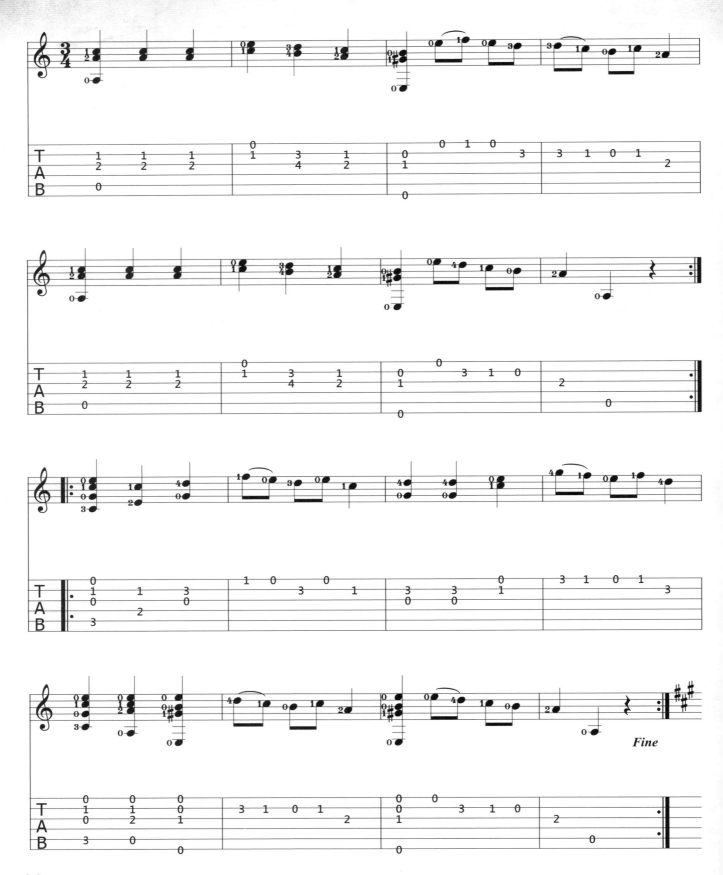

D.C al Fine

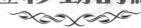

把位移動的練習

練習一

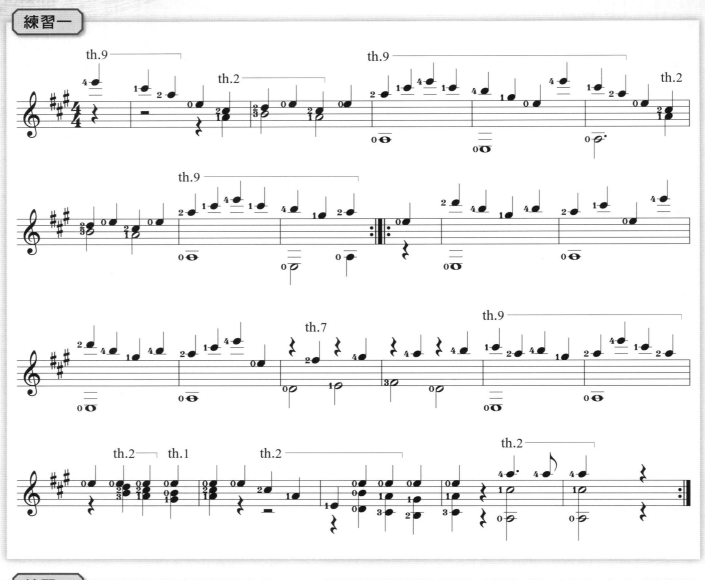

練習二

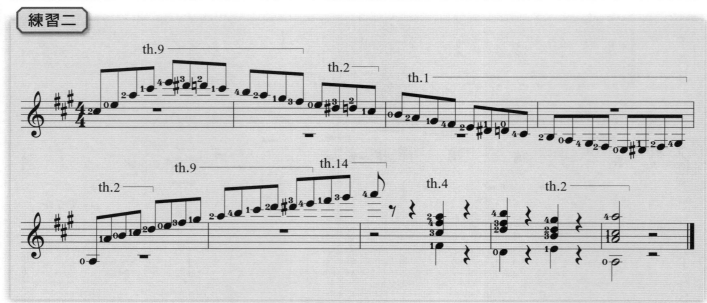

野玫瑰
Heidenroslein

Schbert
舒伯特

稍快板曲
Allegretto

F.Carulli
卡路里

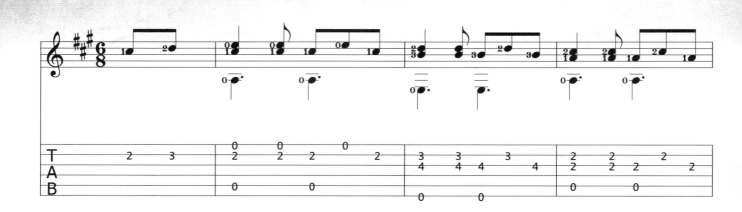

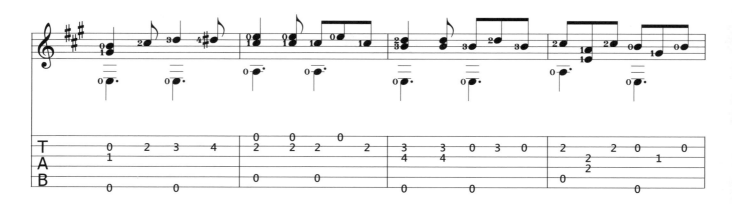

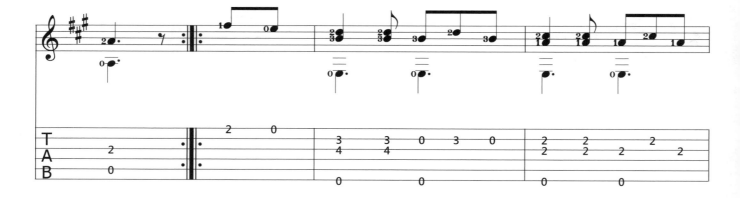

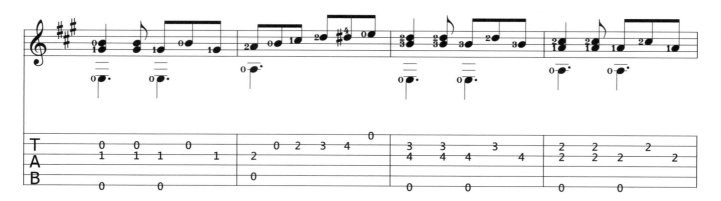

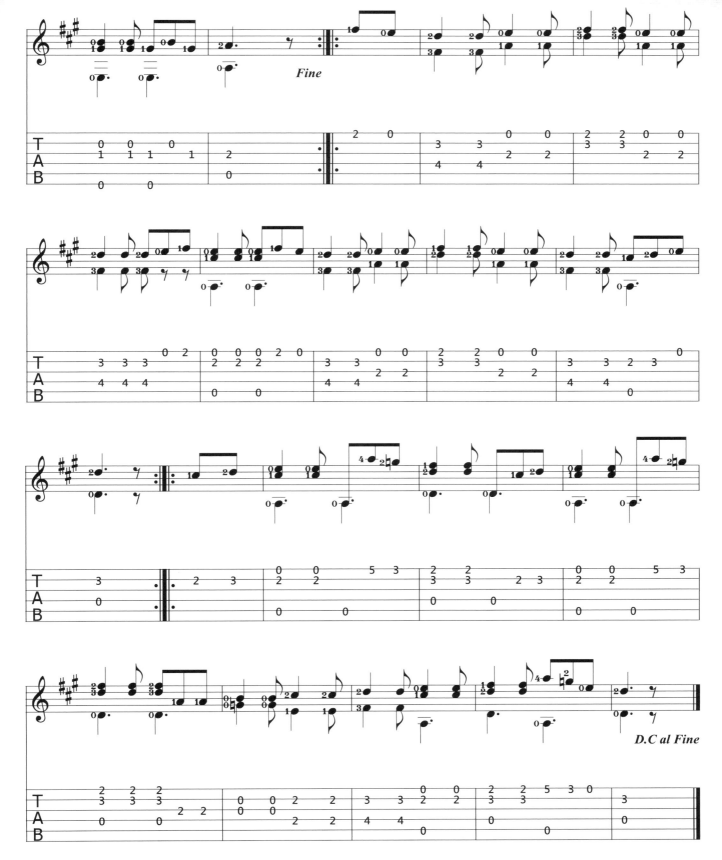

A大調練習曲
Estudio

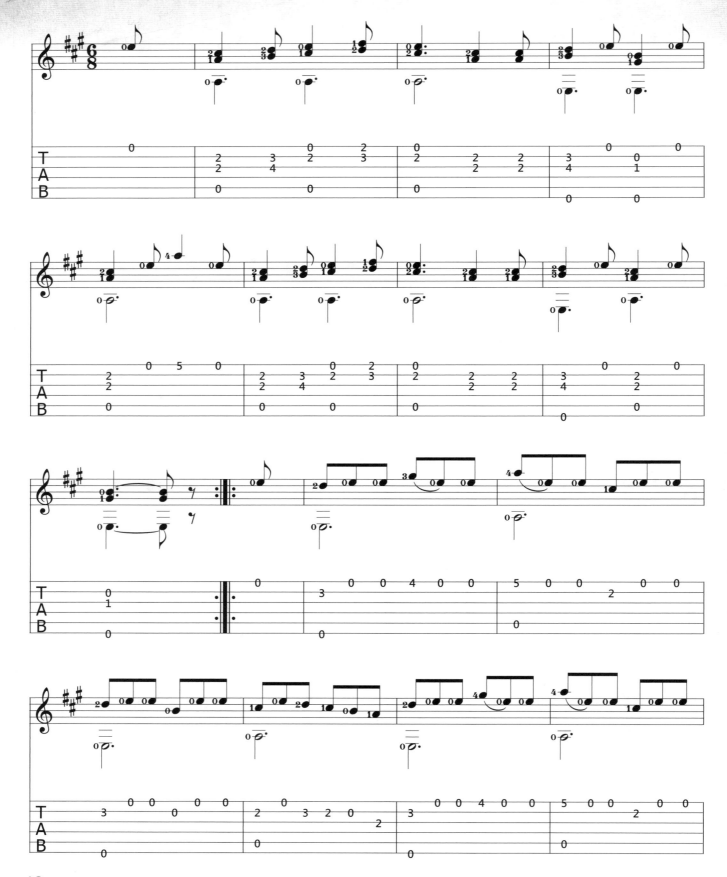

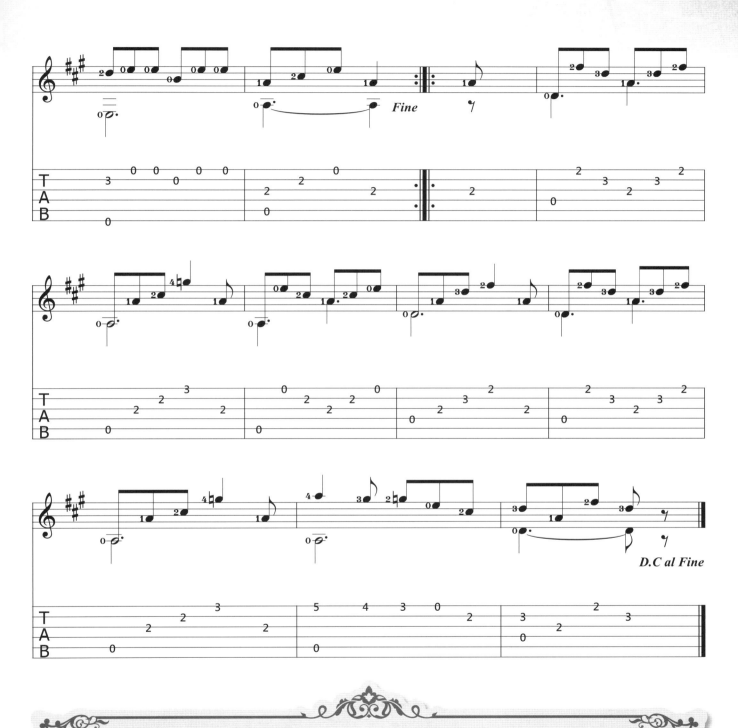

🍃 如何觸弦，才能得到自己獨有的音色？ 🍃

耶佩斯：「這是要依照學習的情形來決定，一面練習，一面用自己耳朵傾聽，而且不光是彈奏，寧可好好地欣賞自己彈奏出來的聲音，不斷地要求達到自己的理想，但是這必須是非常真摯的研究，也不是那麼容易即可完成，不僅要能得到那種音質，且應是不斷的要求。」

農村
Pastorale

Carcassi
卡爾卡西

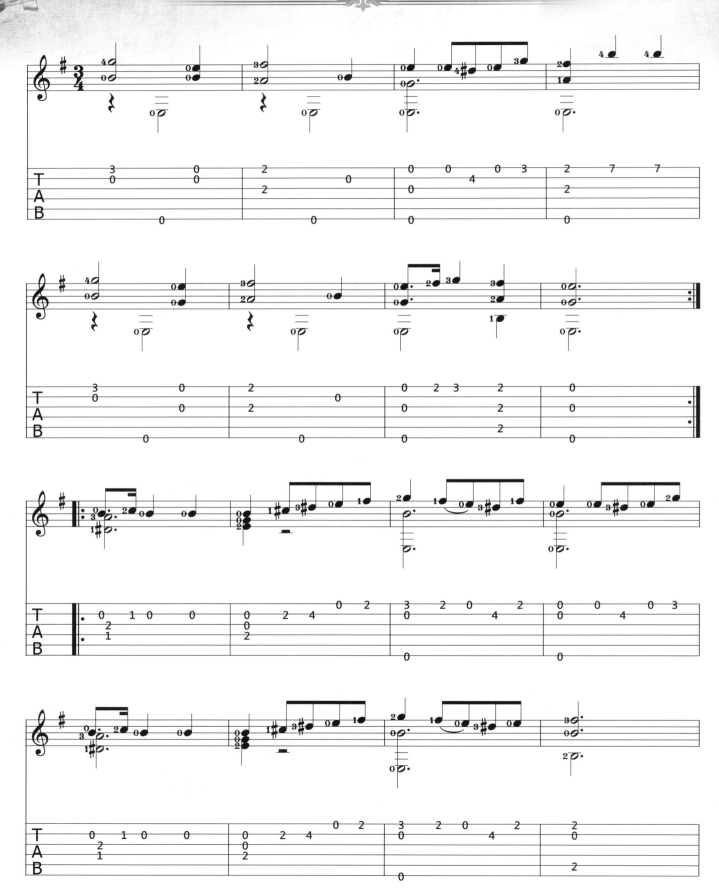

44

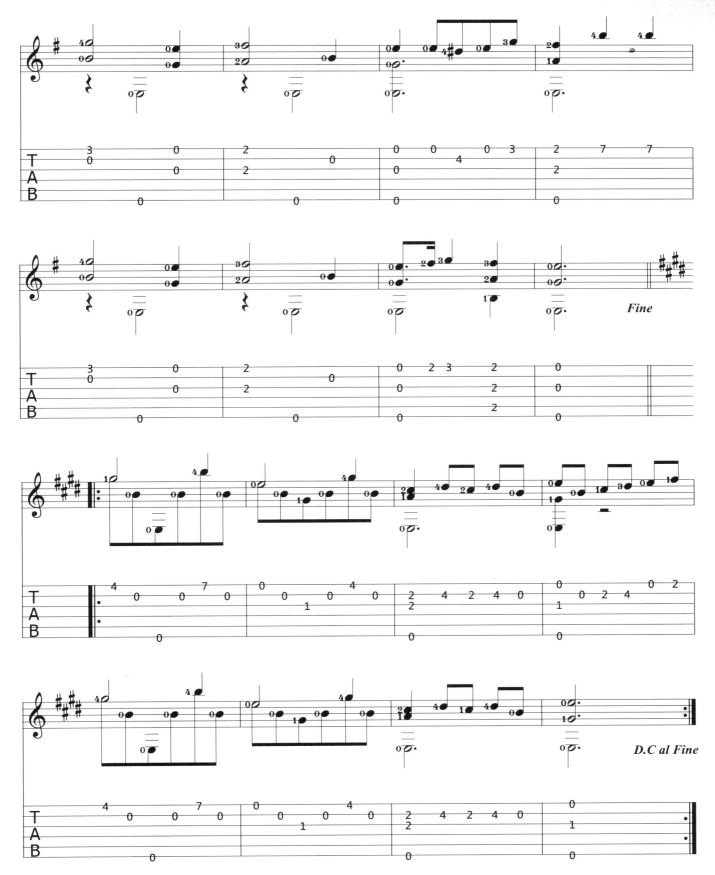

Fine

D.C al Fine

左手擴張練習（一）

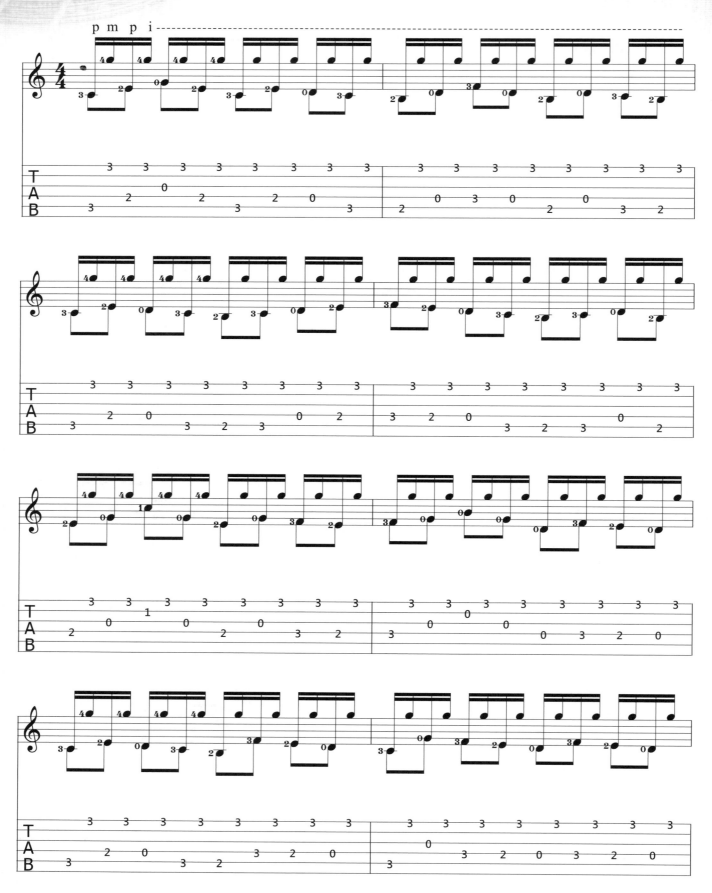

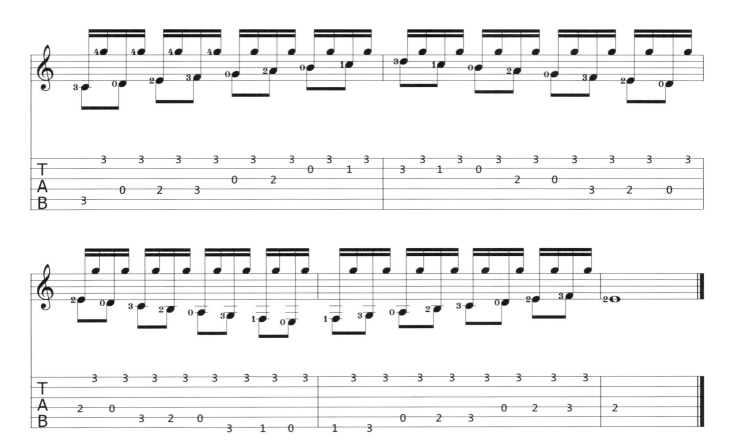

左手擴張練習（二）

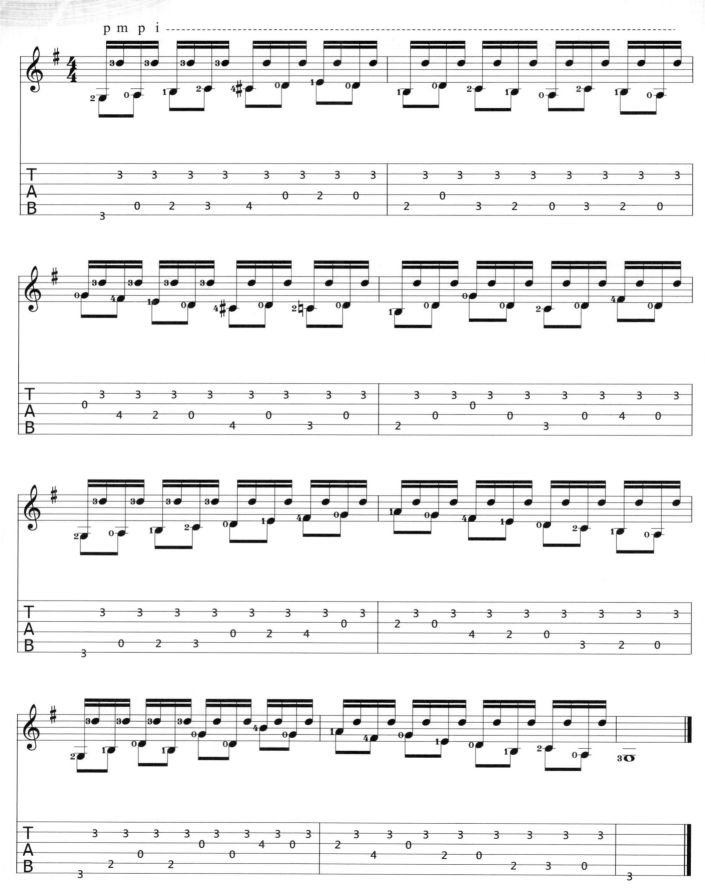

左手擴張練習（三）

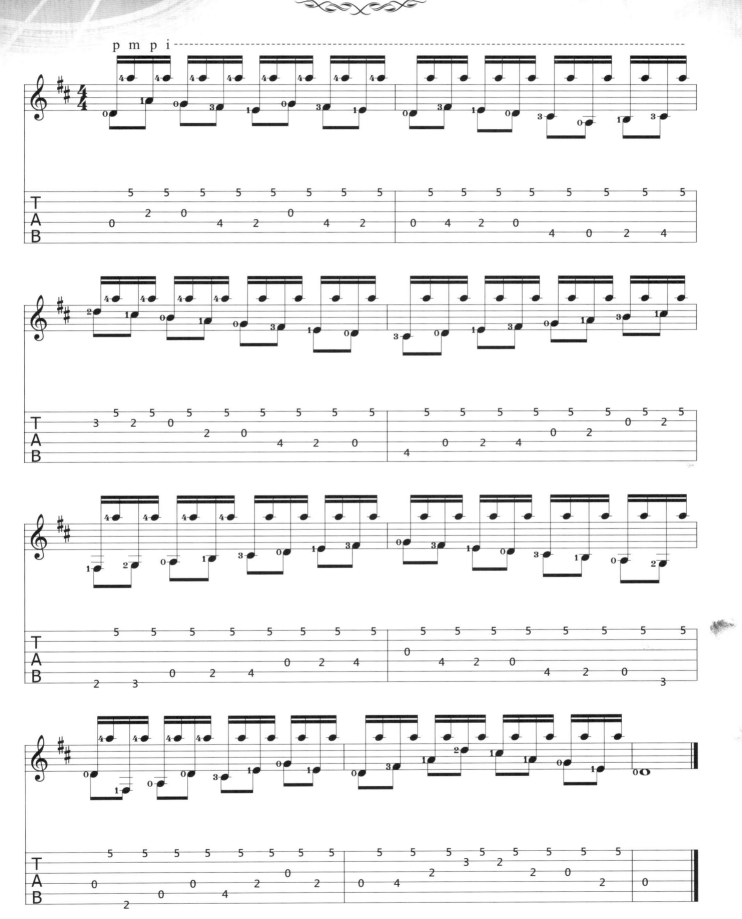

為吉他而寫的二首小品
Estudio

Track01　DVD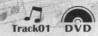

Nicolo Paganini
帕格尼尼

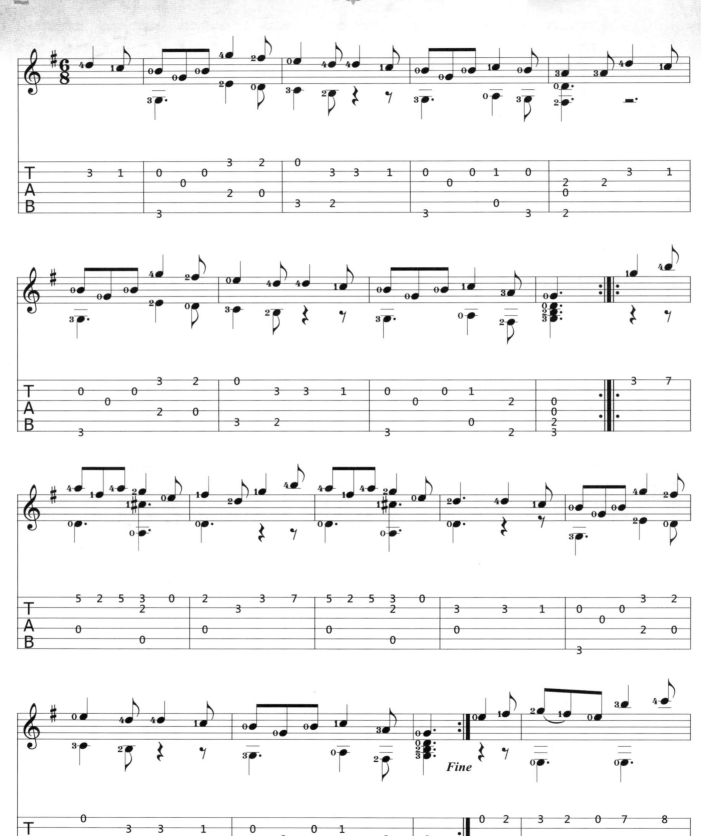

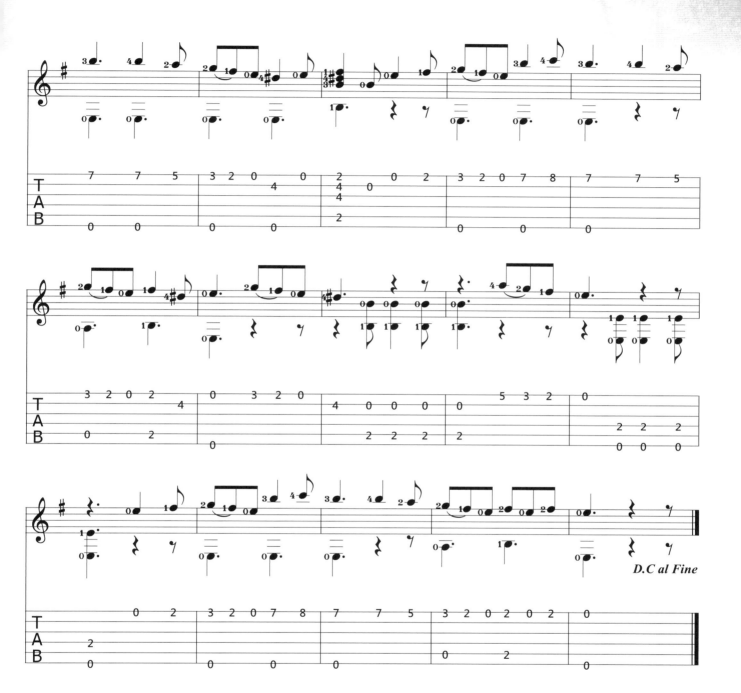

D.C al Fine

愛的羅曼史
Romance De Amor

Spanish Folk Song

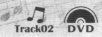

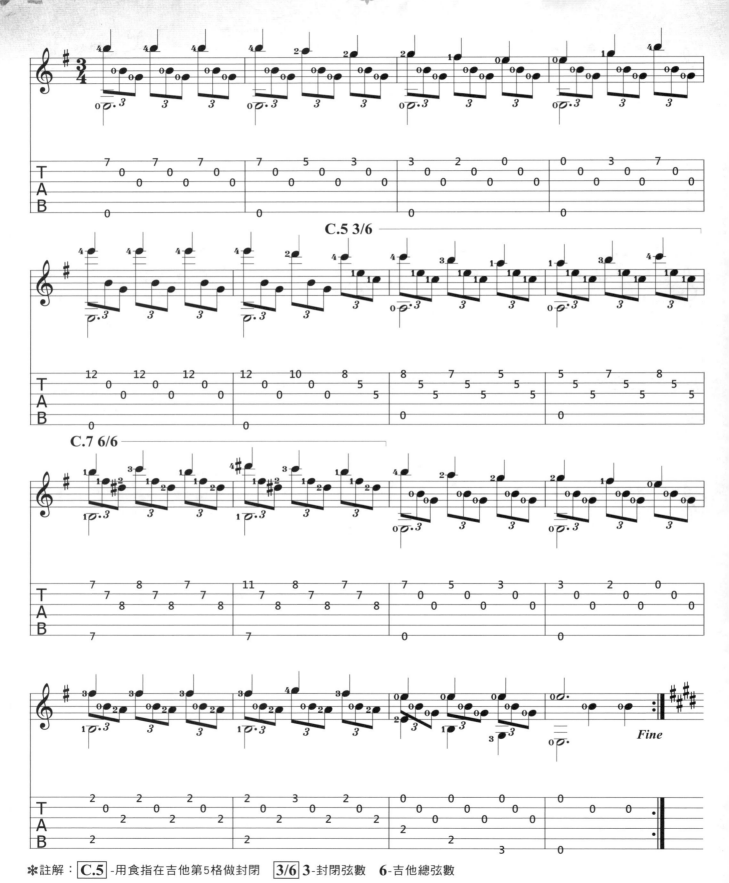

✽註解：C.5 -用食指在吉他第5格做封閉　3/6 3-封閉弦數　6-吉他總弦數

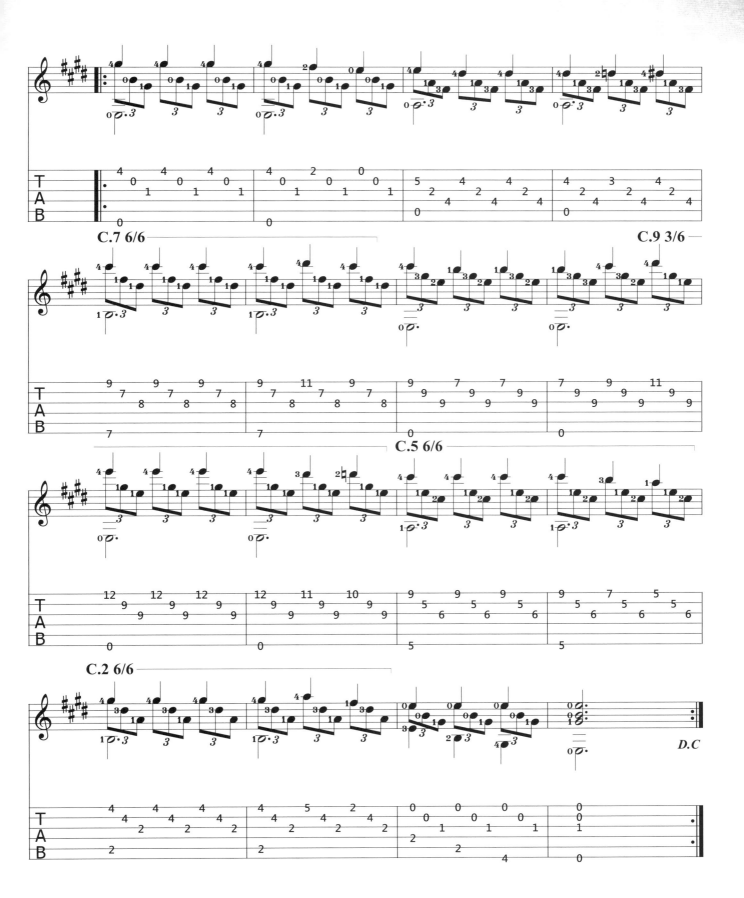

驛馬車
Stage Coach

American Folksong
美國民謠

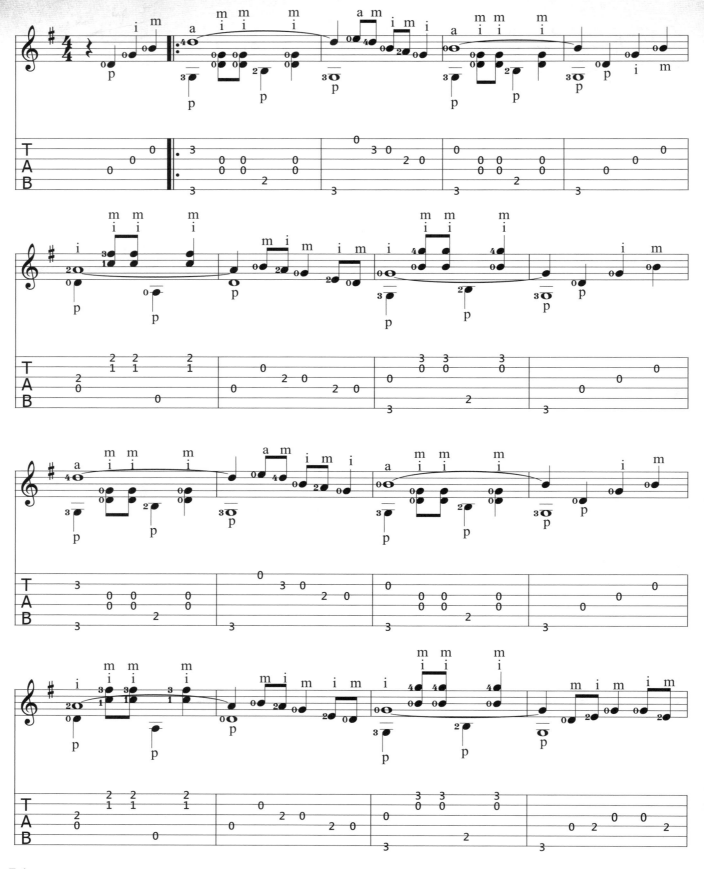

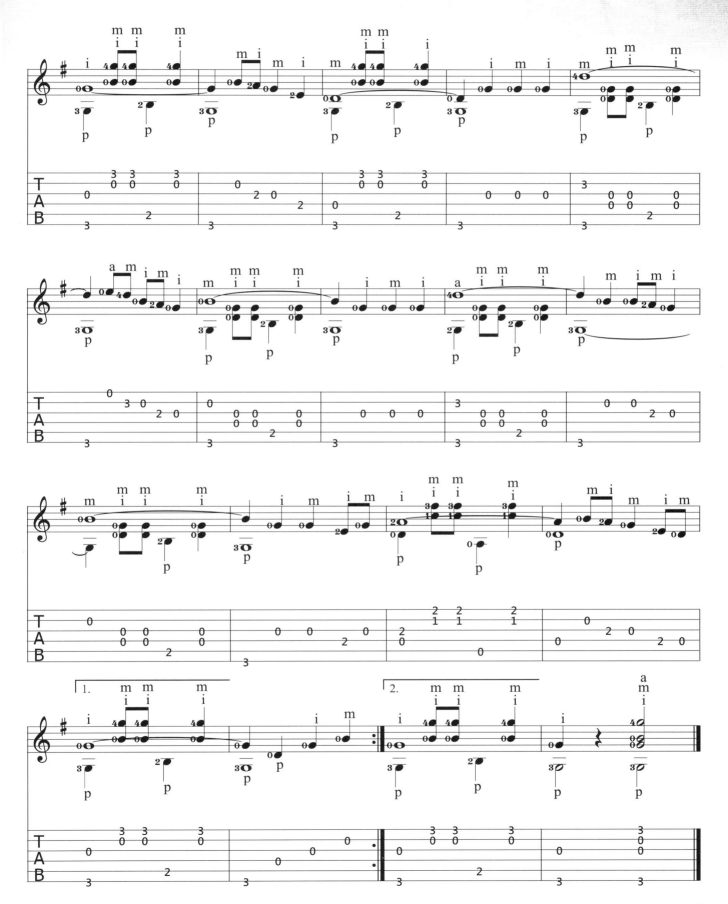

跑馬
Estudio

Fernando Sor
蘇爾

Track03　DVD

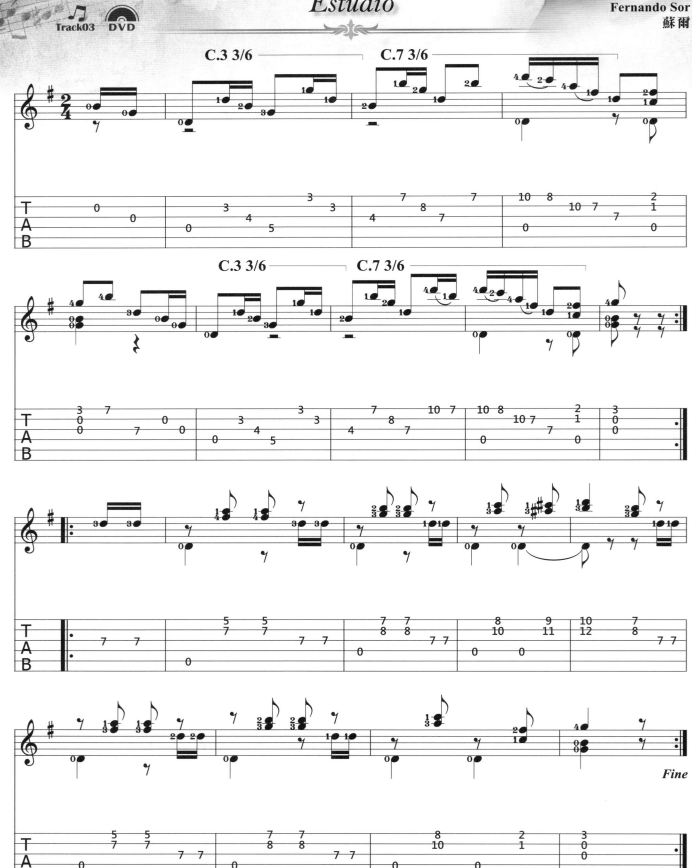

Fine

※註解：**C.3** -用食指在吉他第3格做封閉　　**3/6** **3**-封閉弦數　　**6**-吉他總弦數

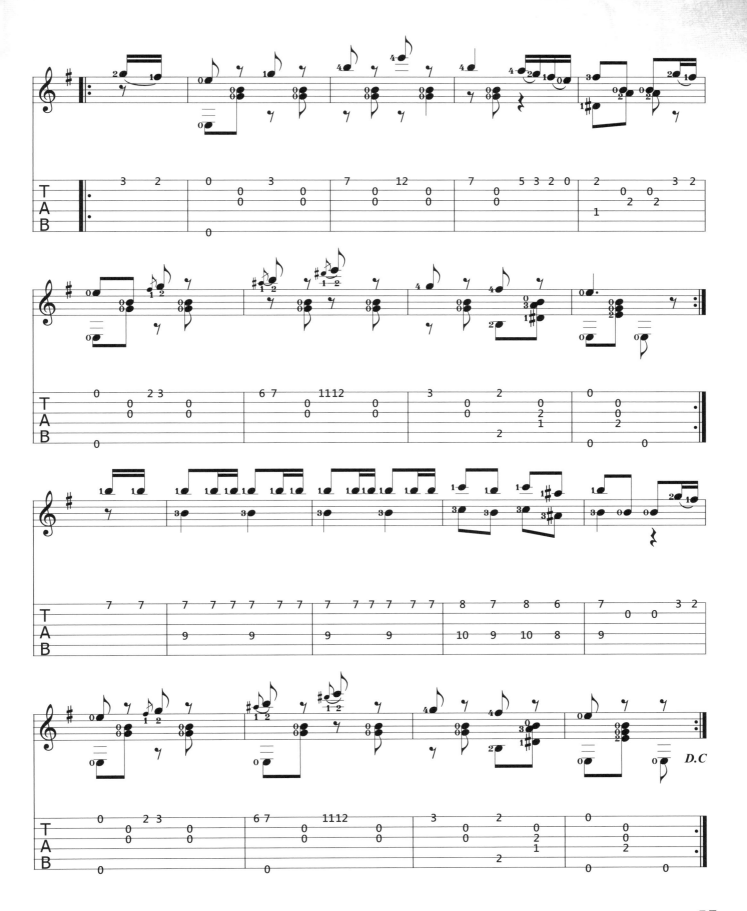

綠袖子
Greensleeves

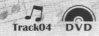

England Folksong
英國民謠

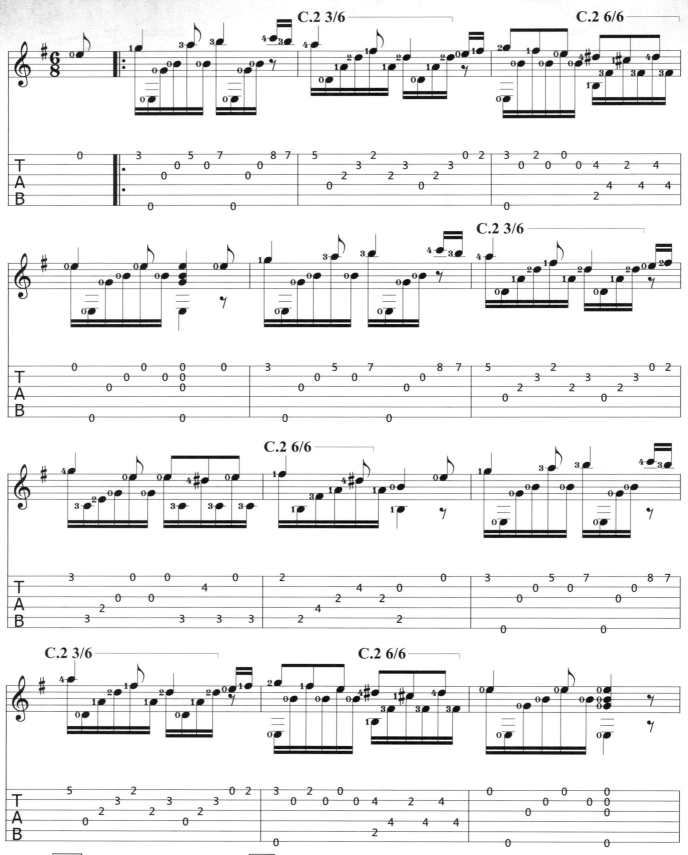

✻註解：C.2 -用食指在吉他第2格做封閉　3/6 3-封閉弦數　6-吉他總弦數

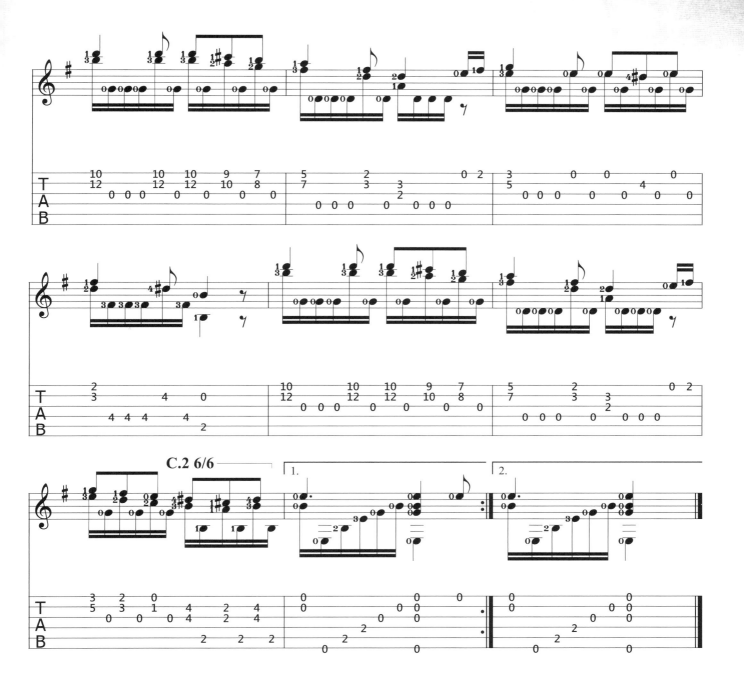

嘉禾舞曲
Gavotte

J.S Bach
巴哈

＊自行運指練習

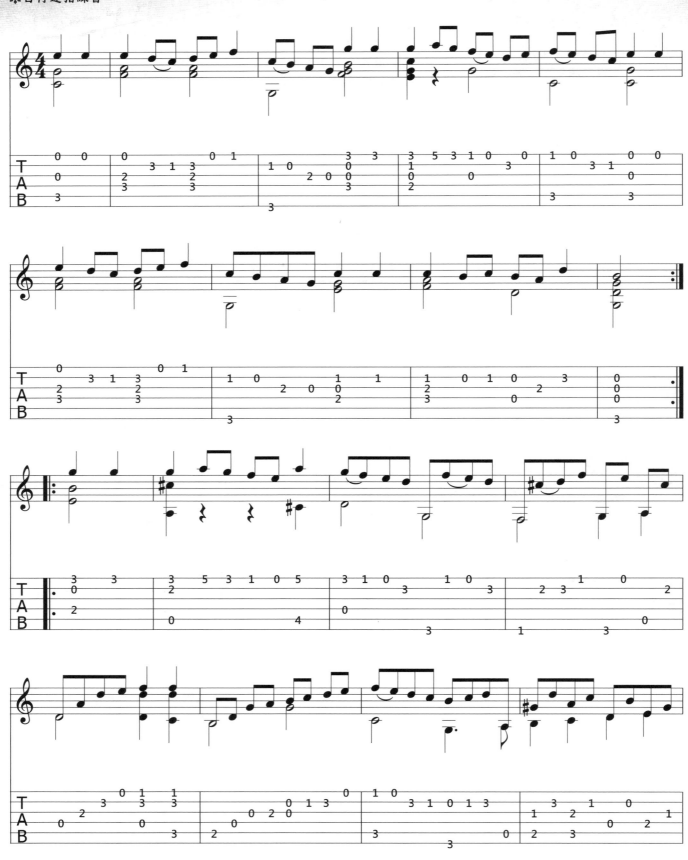

60

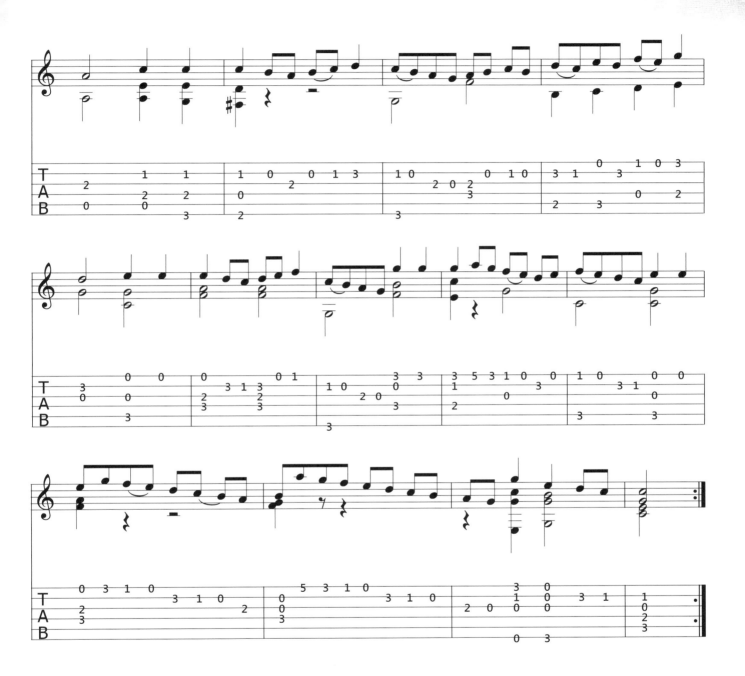

陽光普照
Plein Soleil

Track05　DVD

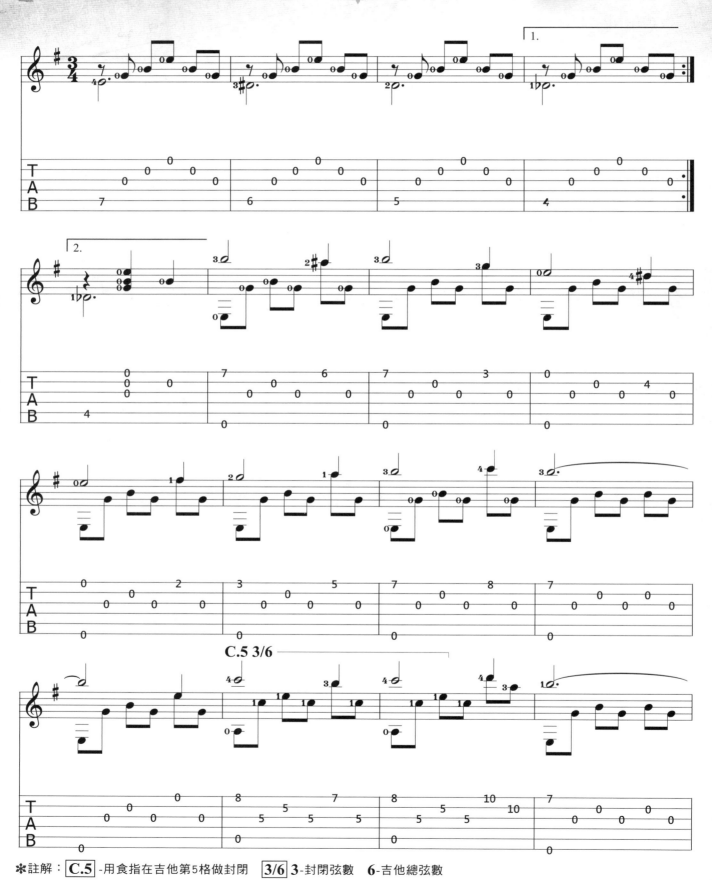

※註解：C.5 -用食指在吉他第5格做封閉　　3/6 3-封閉弦數　6-吉他總弦數

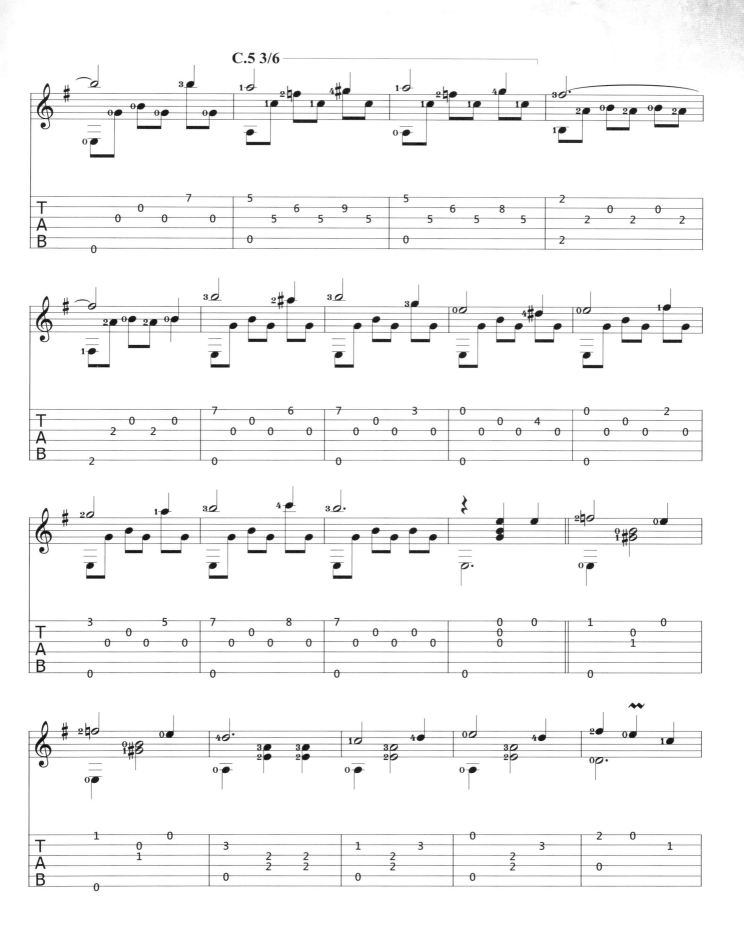

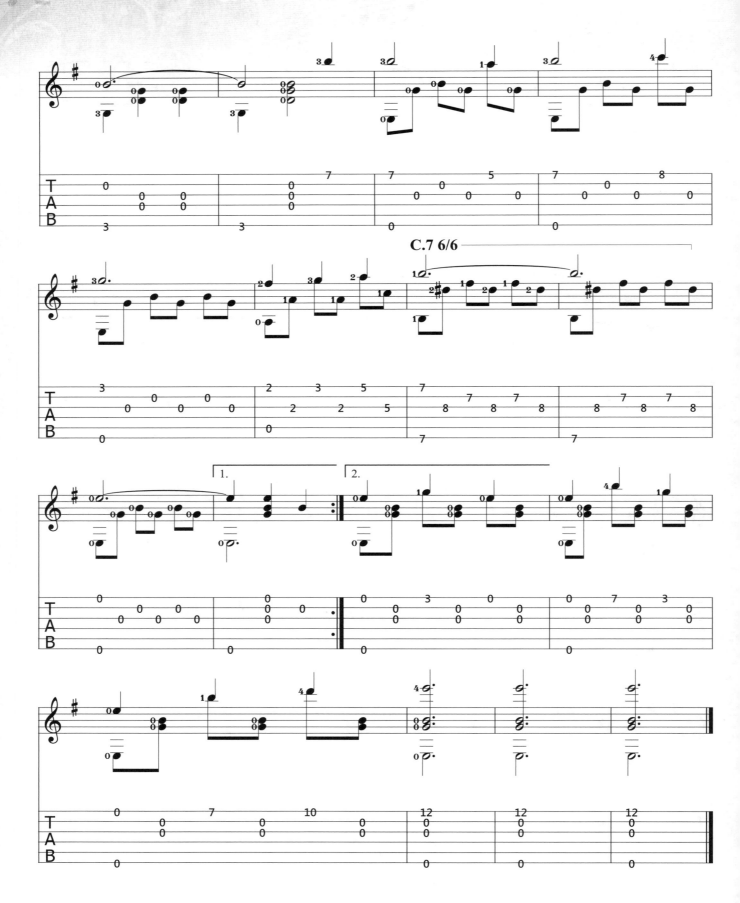

C.7 6/6

夢遊曲
Sleepers Wake

J.S Bach
巴哈

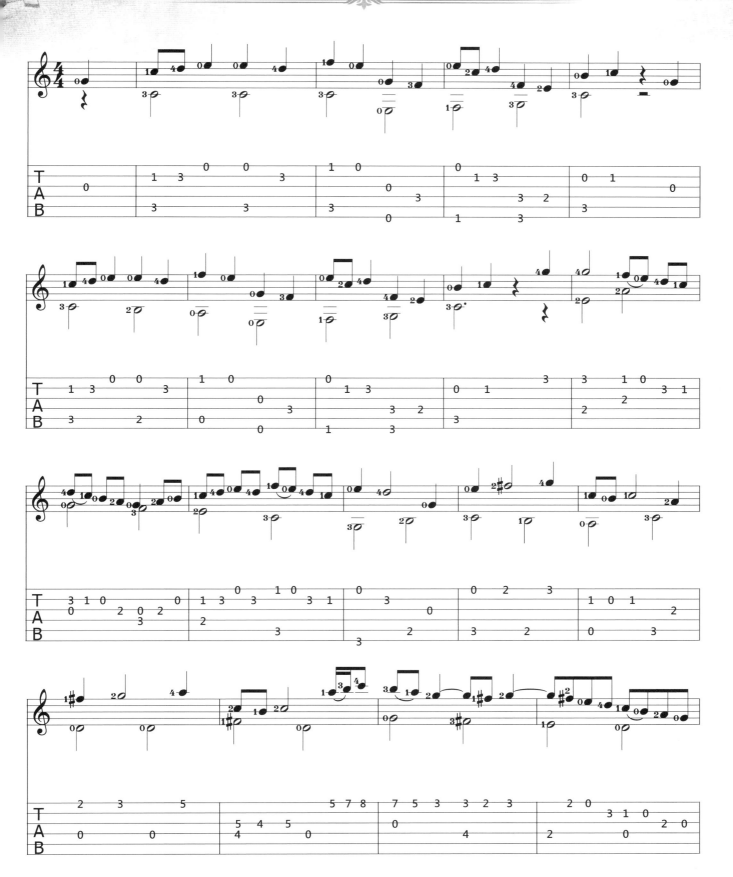

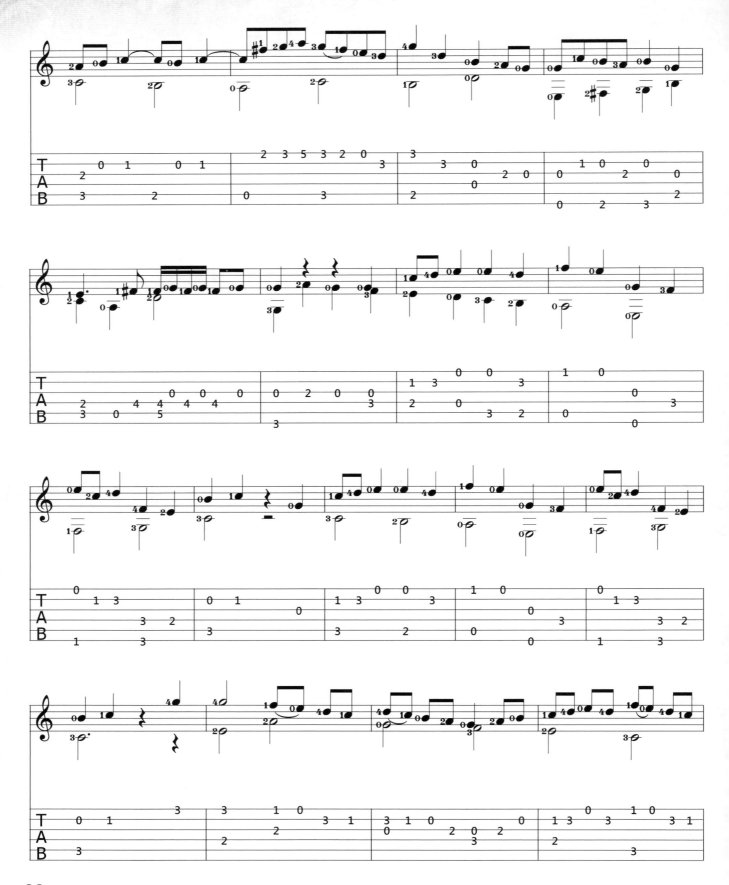

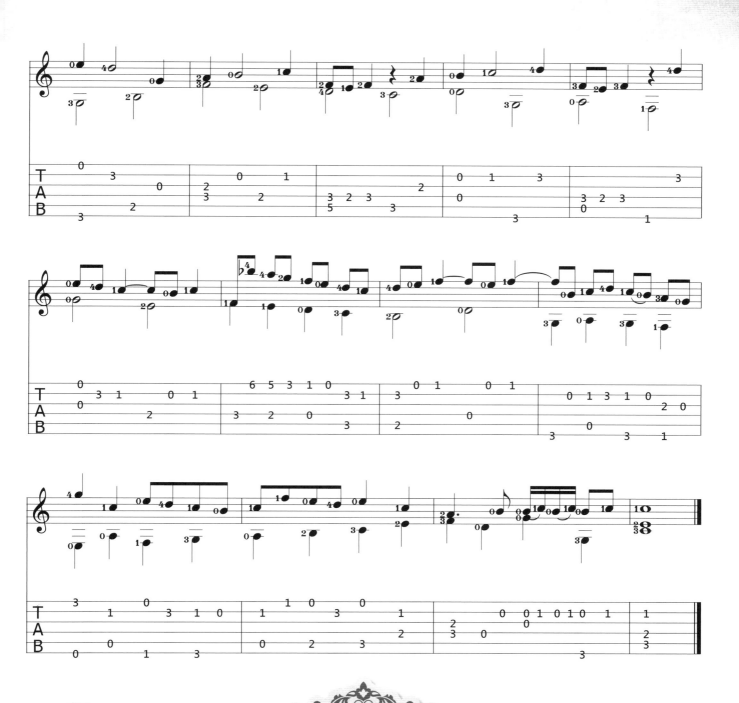

🌿 民謠吉他彈奏法，是不是可以應用到古典吉他上呢？ 🌿

已經學好其他樂器的人再學習吉他，進步會較快，這是眾所皆知，民謠吉他和古典吉他可說是表兄弟，在封閉和弦的練習上居於有利的地位，就這一點來說，民謠吉他對古典吉他是有幫助的，但由於民謠吉他對演奏的姿勢及左右的獨立性，尤其音階練習，可說沒有嚴格的要求，所以應該說學古典吉他對民謠吉他的學習幫助很大，因此除非喜歡歌唱，否則先學古典吉他再來應用到民謠及熱門吉他上較佳。

布雷舞曲
Bourree

Track06 DVD

J.S Bach
巴哈

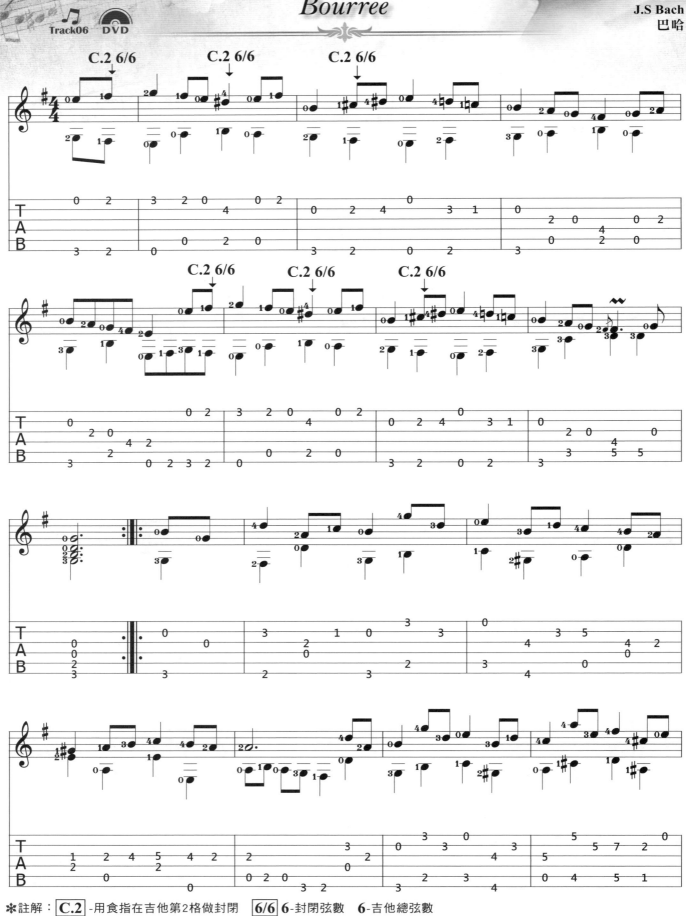

✱ 註解：C.2 -用食指在吉他第2格做封閉　6/6 6-封閉弦數　6-吉他總弦數

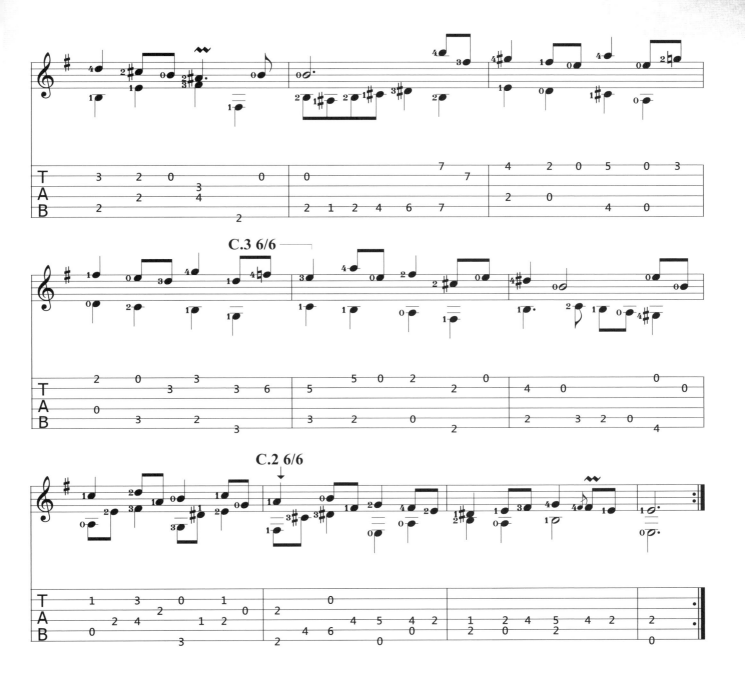

阿瓜多練習曲（二）
Estudio

Aguado
阿瓜多

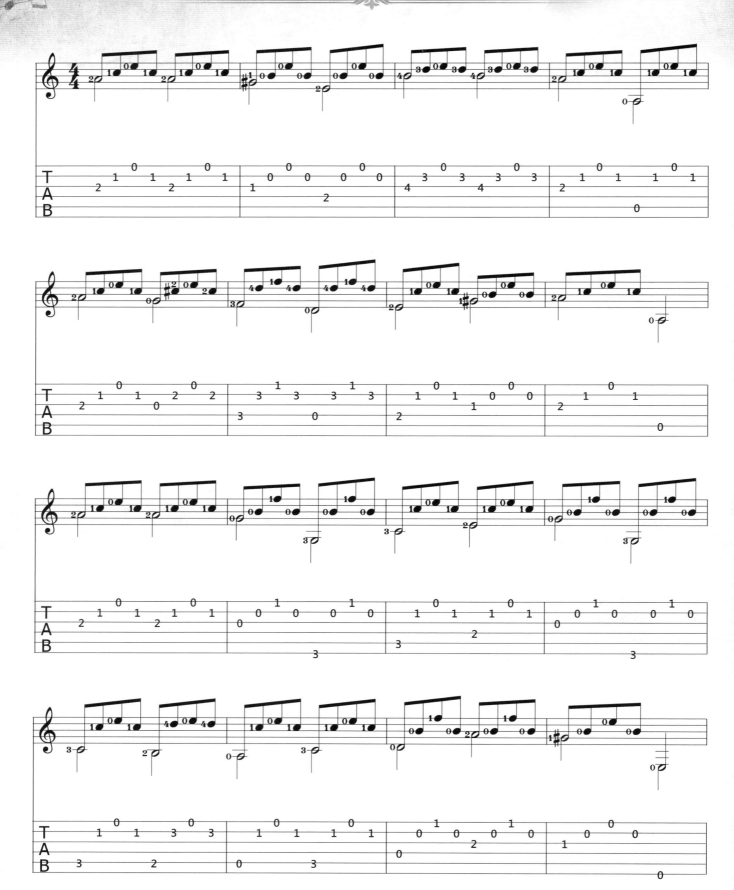

70

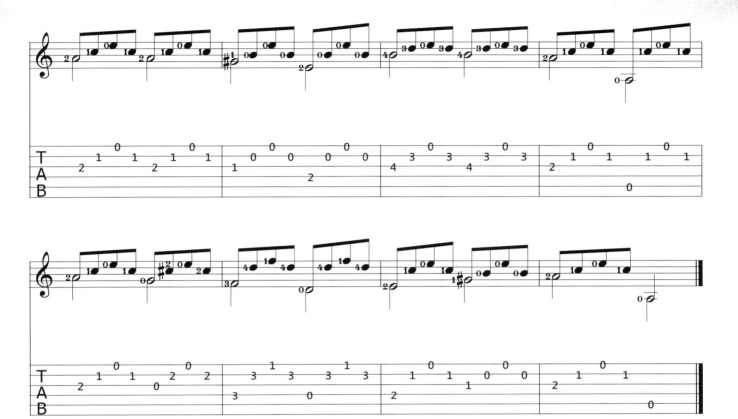

悲傷的禮拜堂
Triste Santuario

Track07 DVD

Gomez

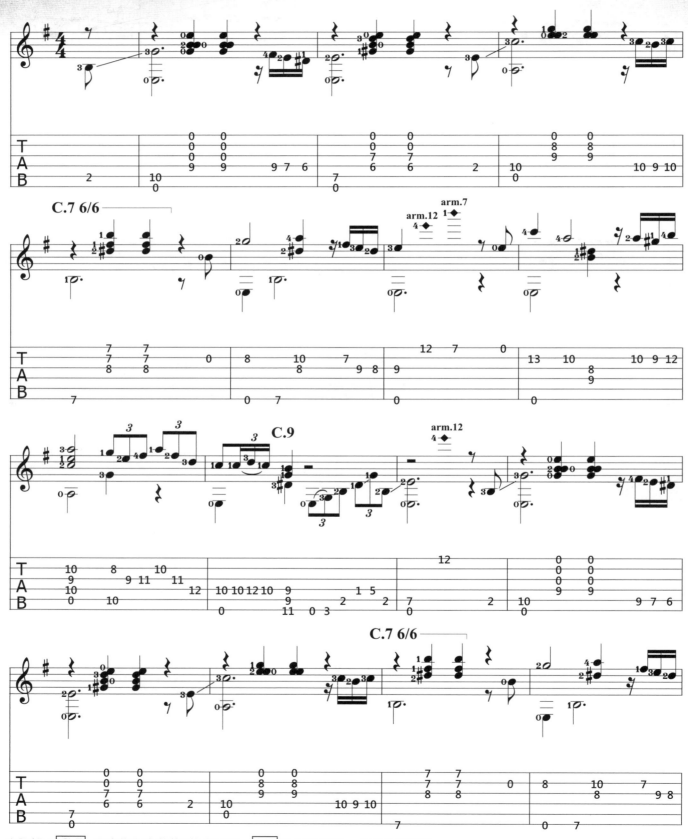

※註解：C.7 -用食指在吉他第7格做封閉　3/6 3-封閉弦數　6-吉他總弦數

72

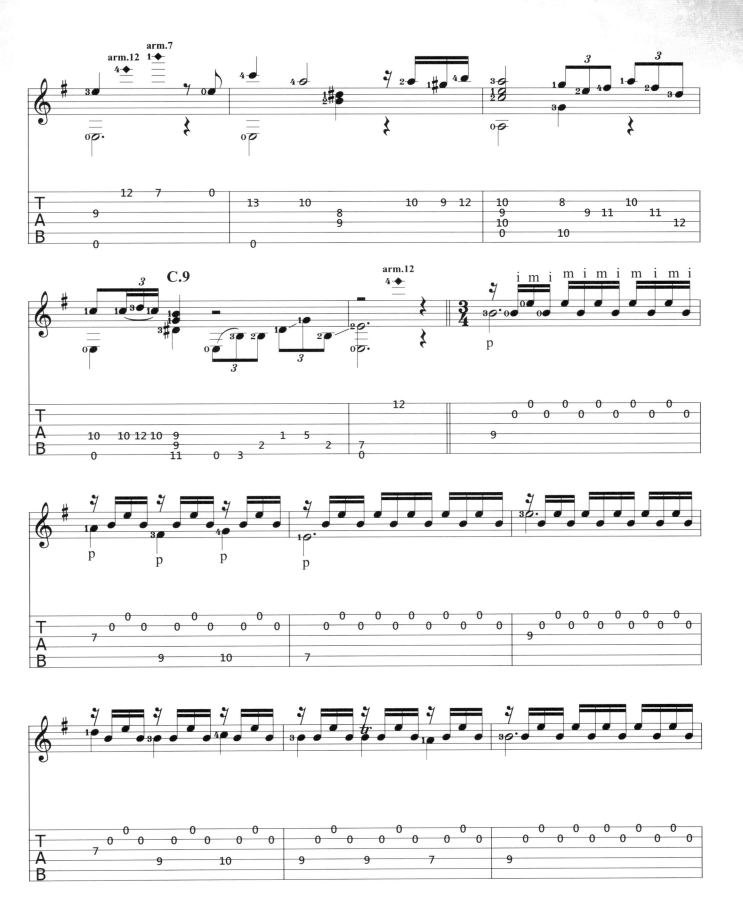

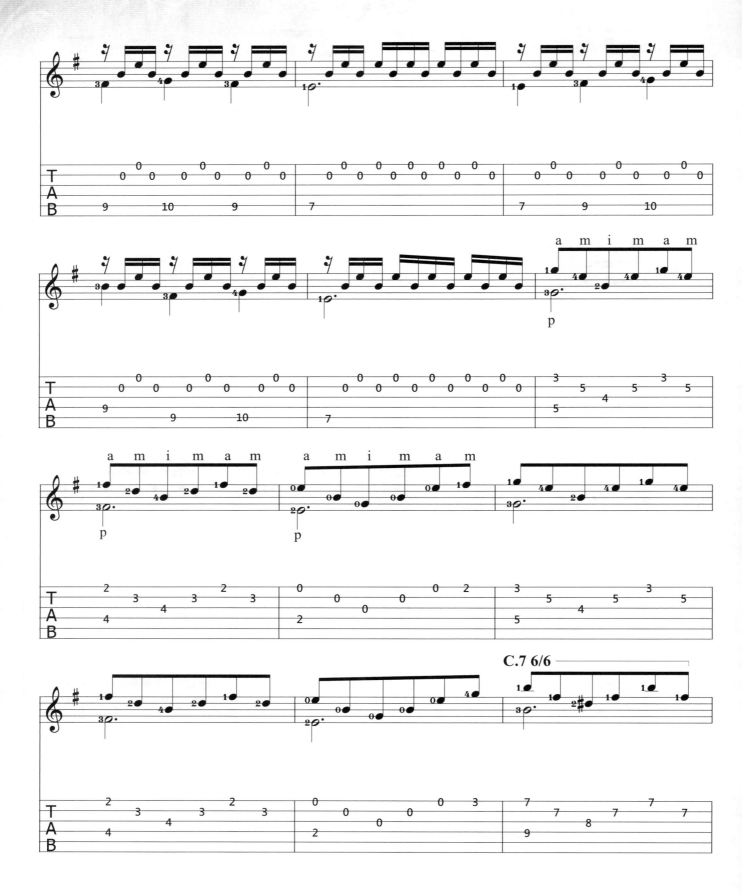

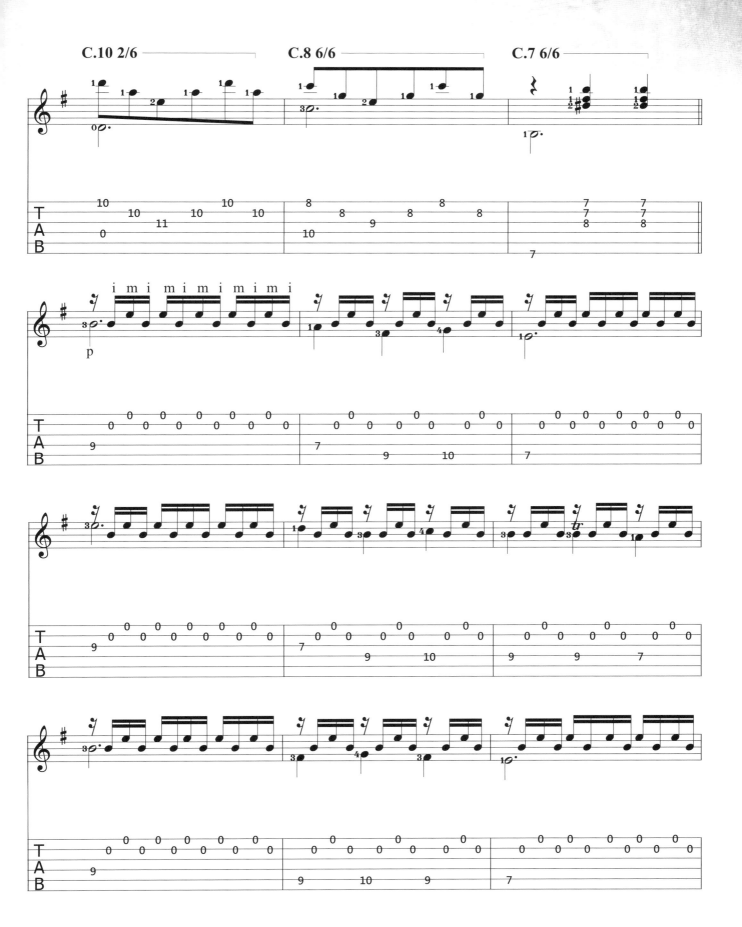

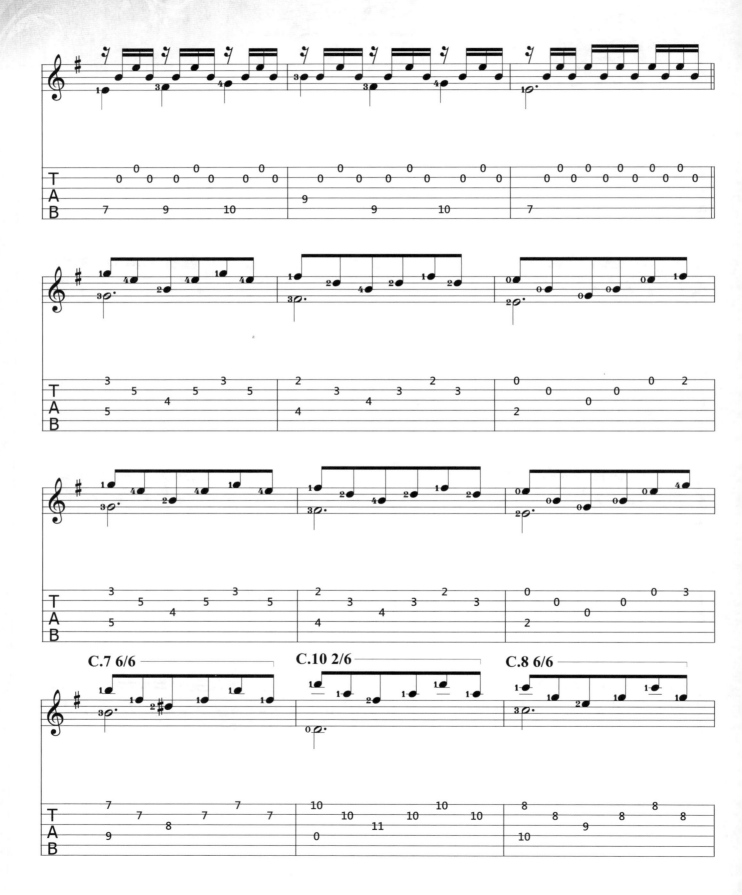

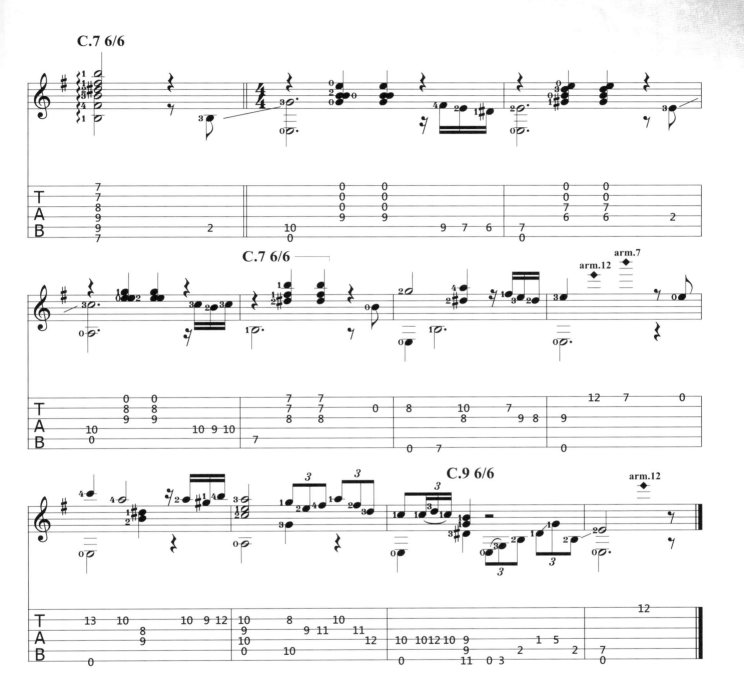

鴿子
Pigeon

Irarde
伊拉第

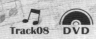

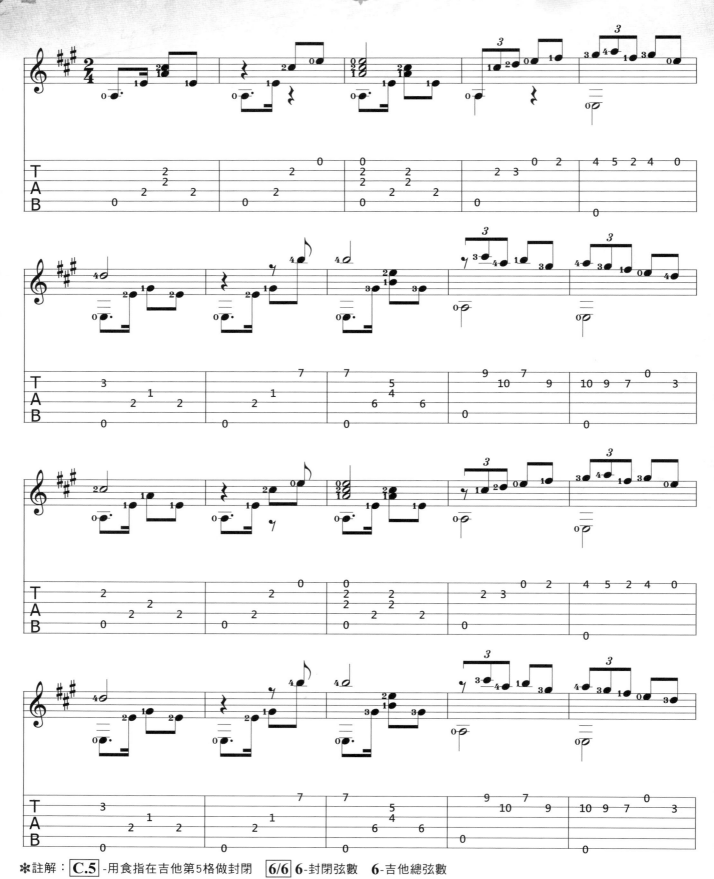

✱註解：C.5 -用食指在吉他第5格做封閉　6/6 6-封閉弦數　6-吉他總弦數

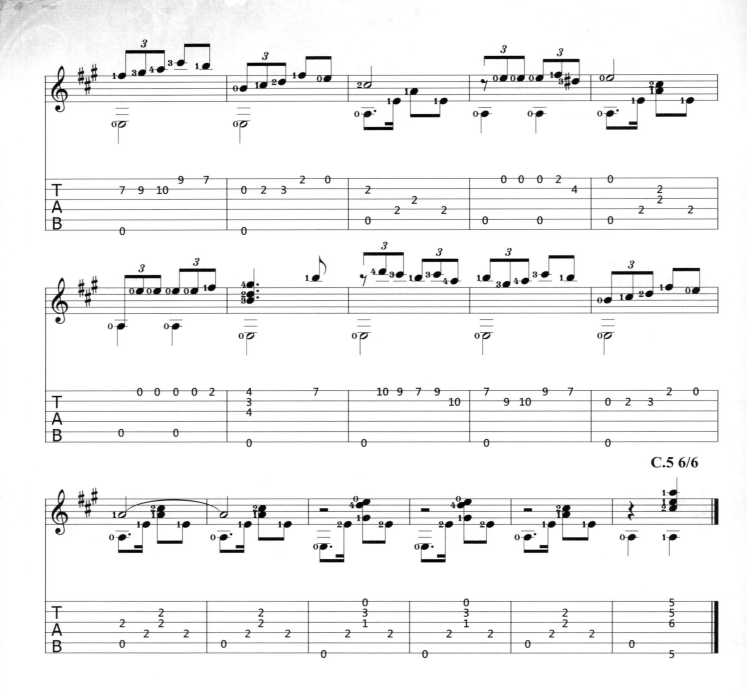

C.5 6/6

80

蜂鳥
El Colibri
Imitacion Al Vuelo Del Picaflor

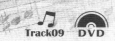
Track09　DVD

Julio S. Sagreras

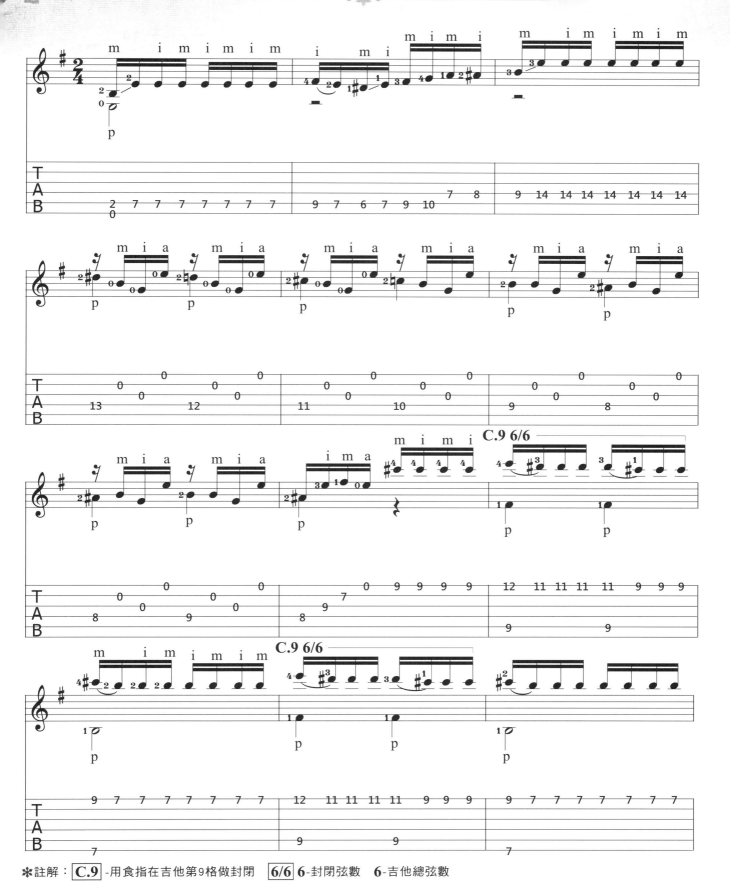

✱註解：**C.9** -用食指在吉他第9格做封閉　**6/6** 6-封閉弦數　6-吉他總弦數

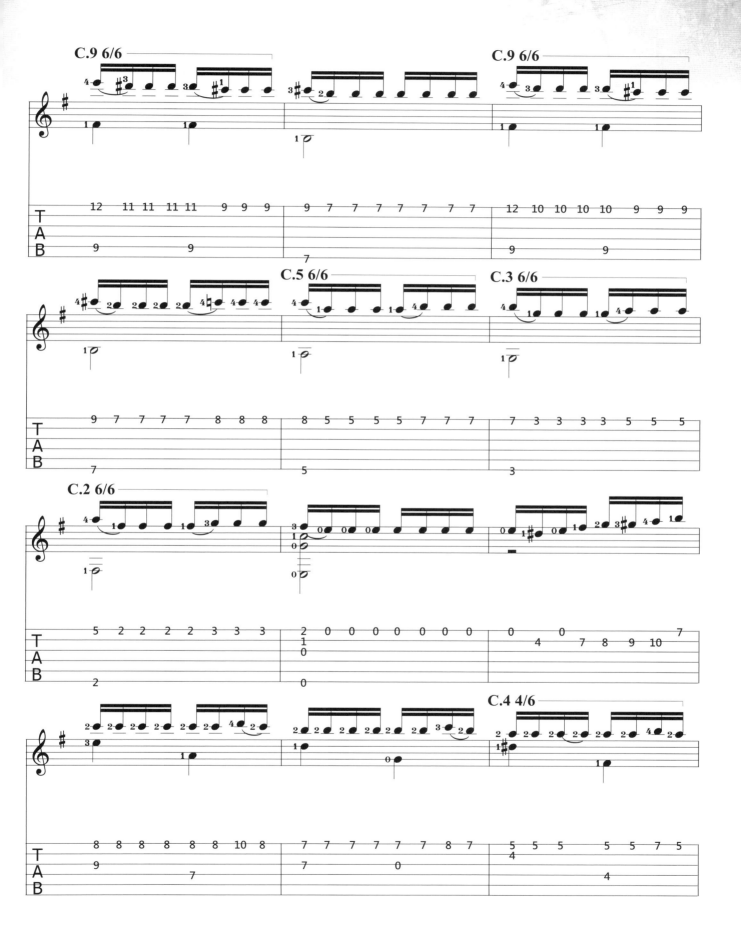

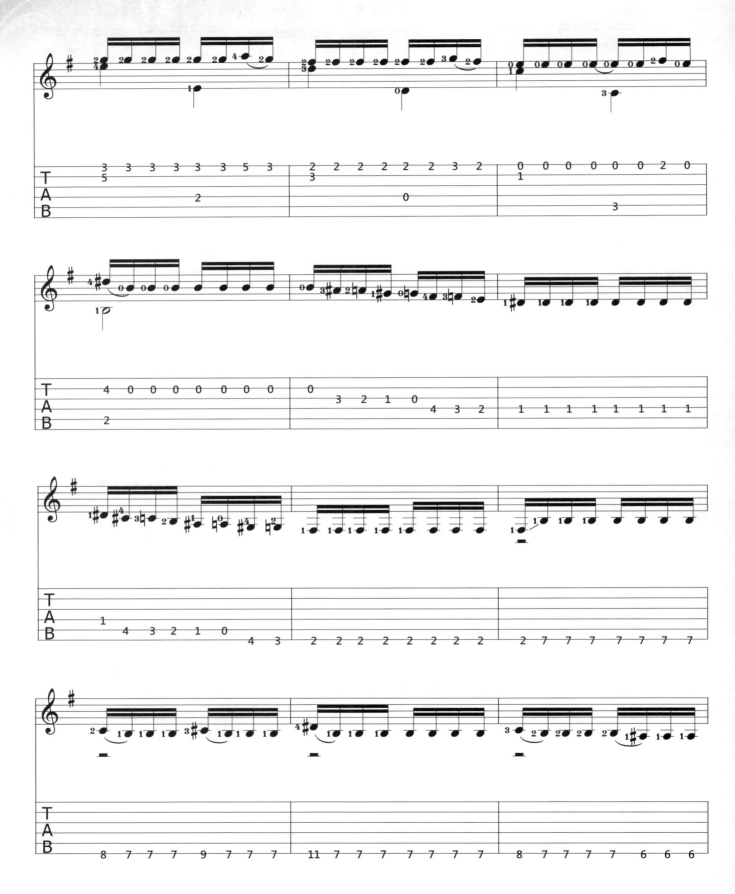

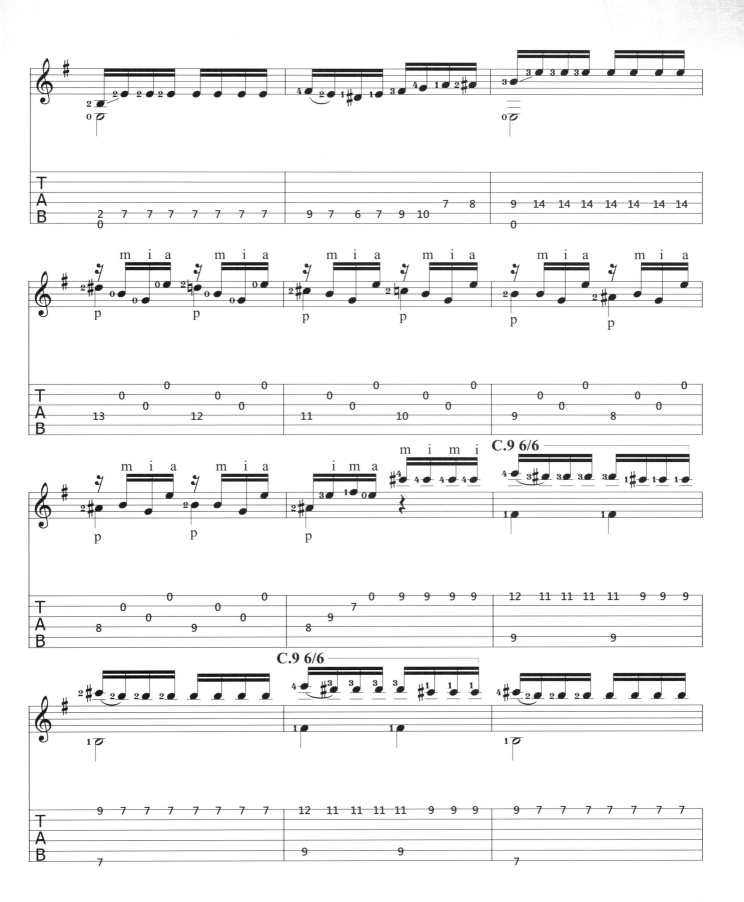

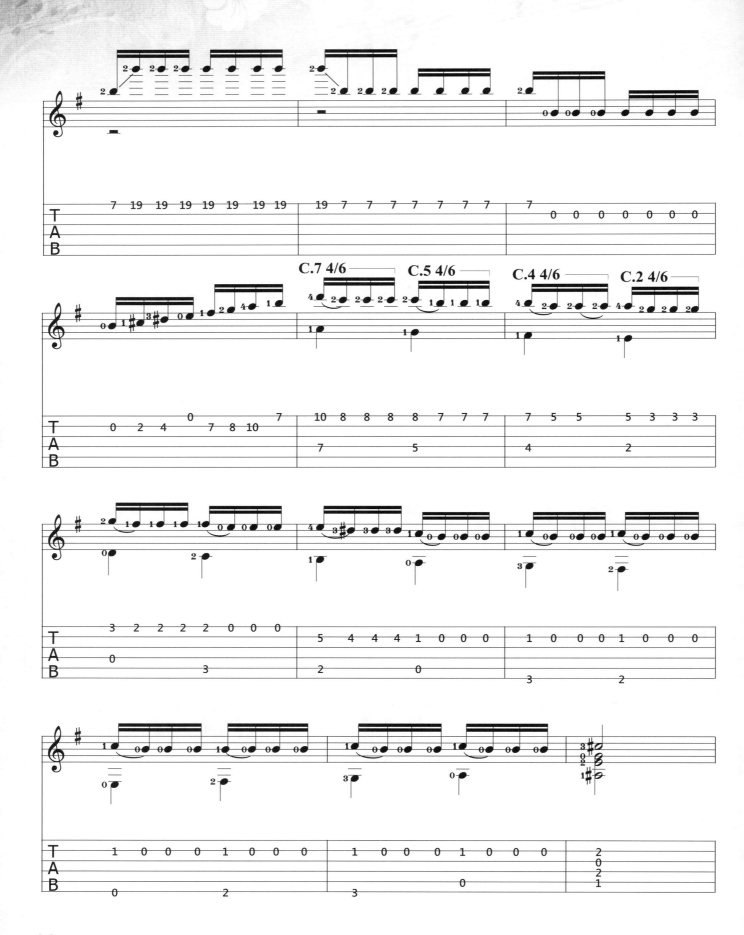

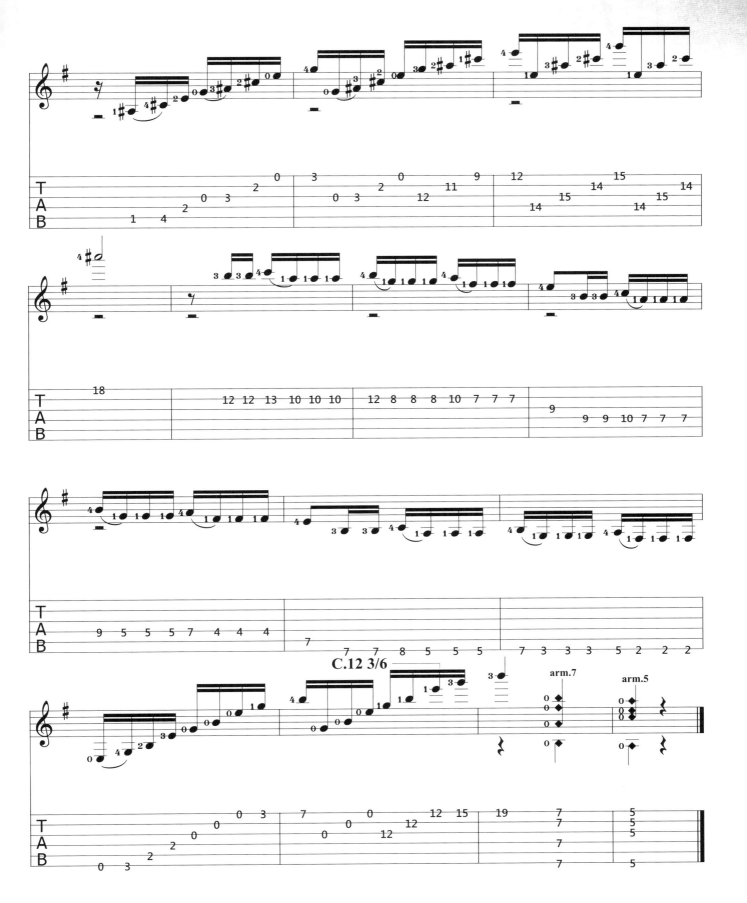

大黃蜂
EI Abejorro
Estudio

Track10　DVD

Emilio Pujol

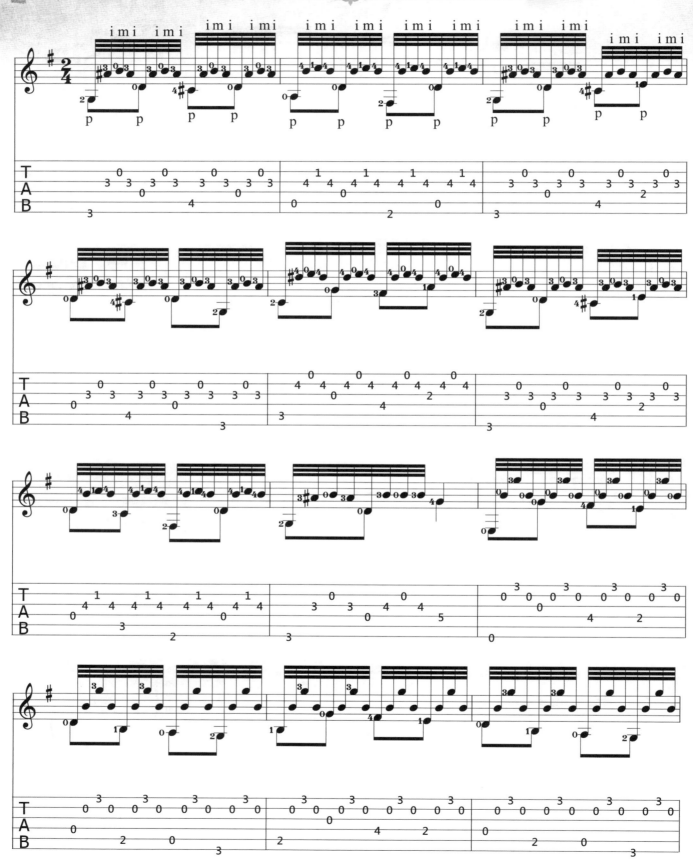

✱註解：[C.8]-用食指在吉他第8格做封閉　[6/6] 6-封閉弦數　6-吉他總弦數

88

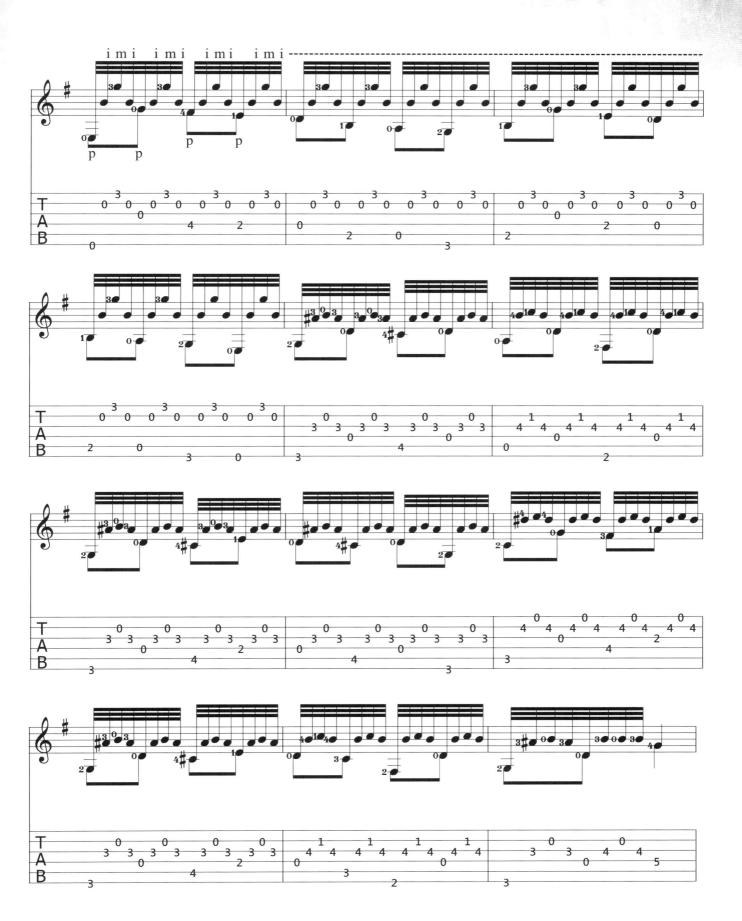

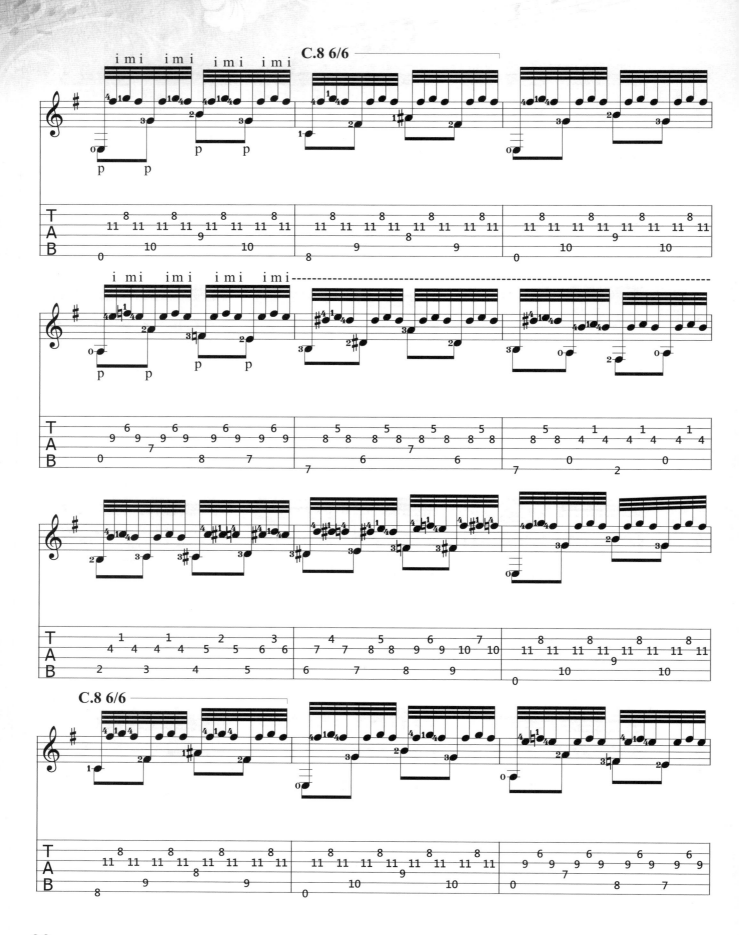

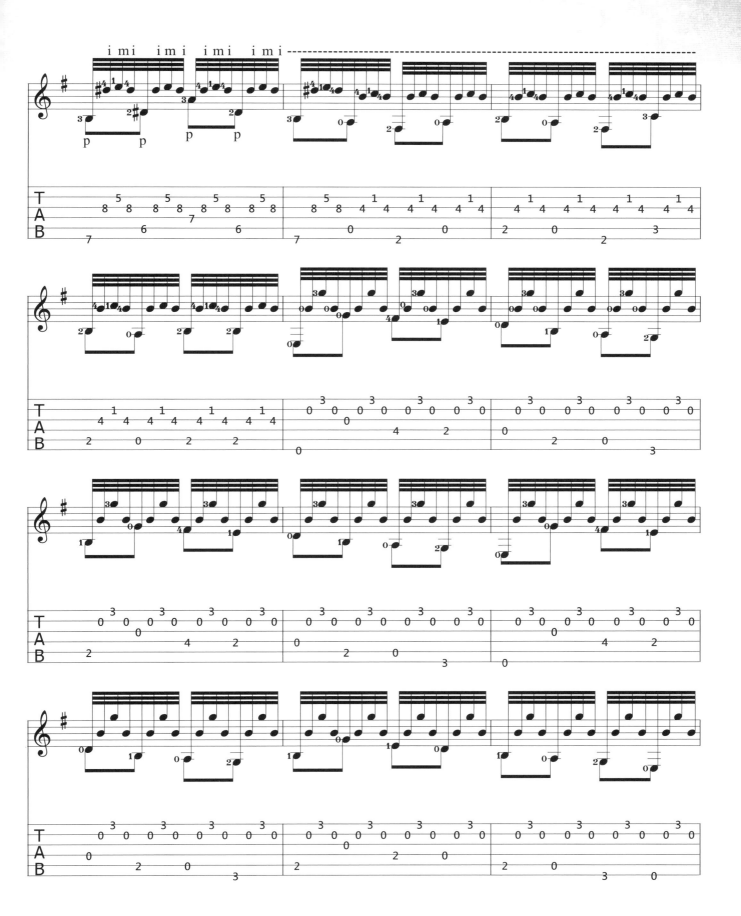

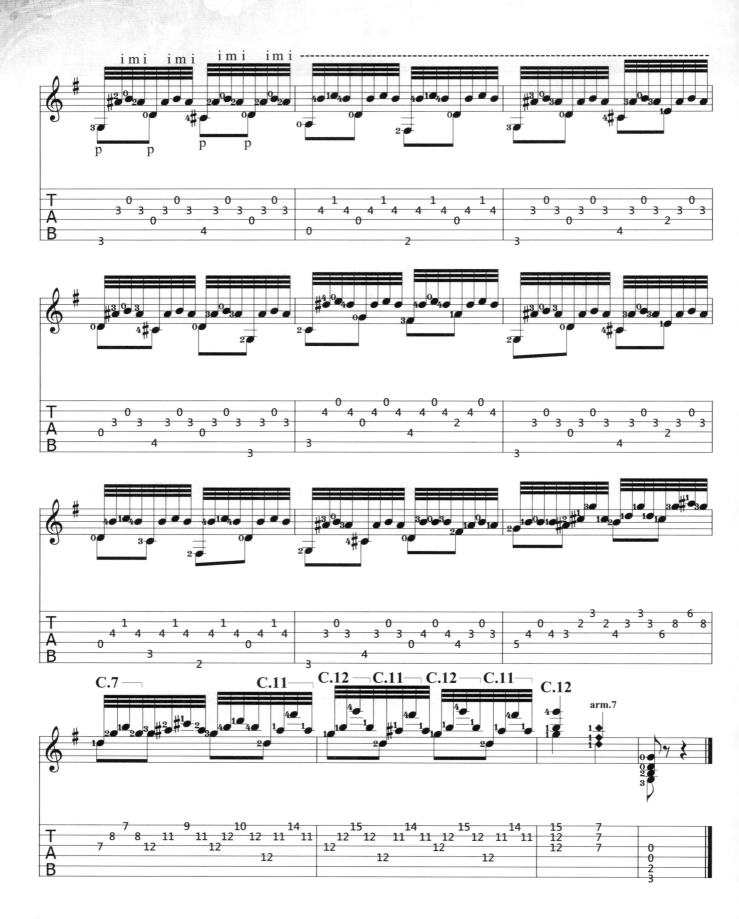

帝克-帝克
Tico-Tico

Zequinha Abreu

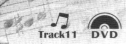

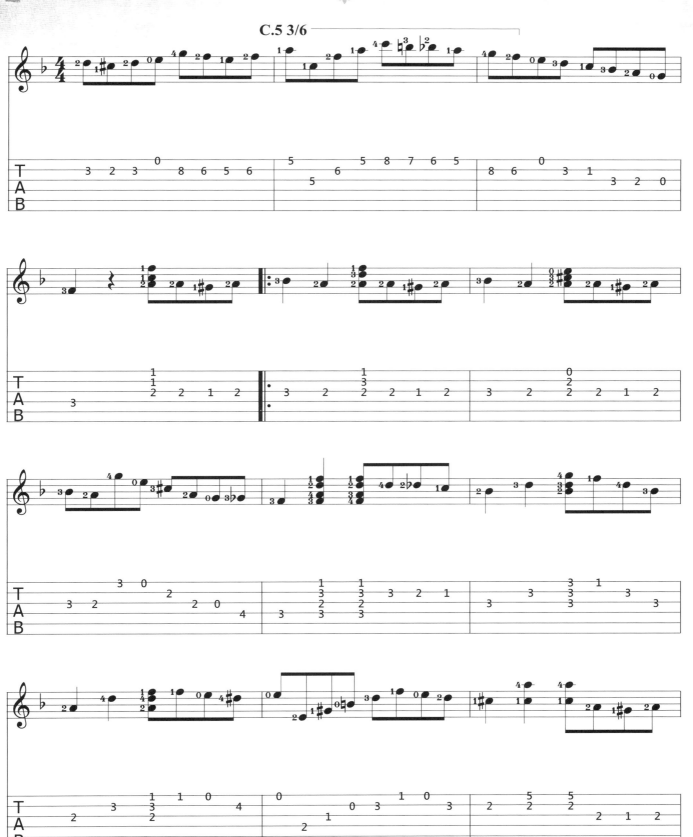

✻註解：C.5 -用食指在吉他第5格做封閉　3/6 3-封閉弦數　6-吉他總弦數

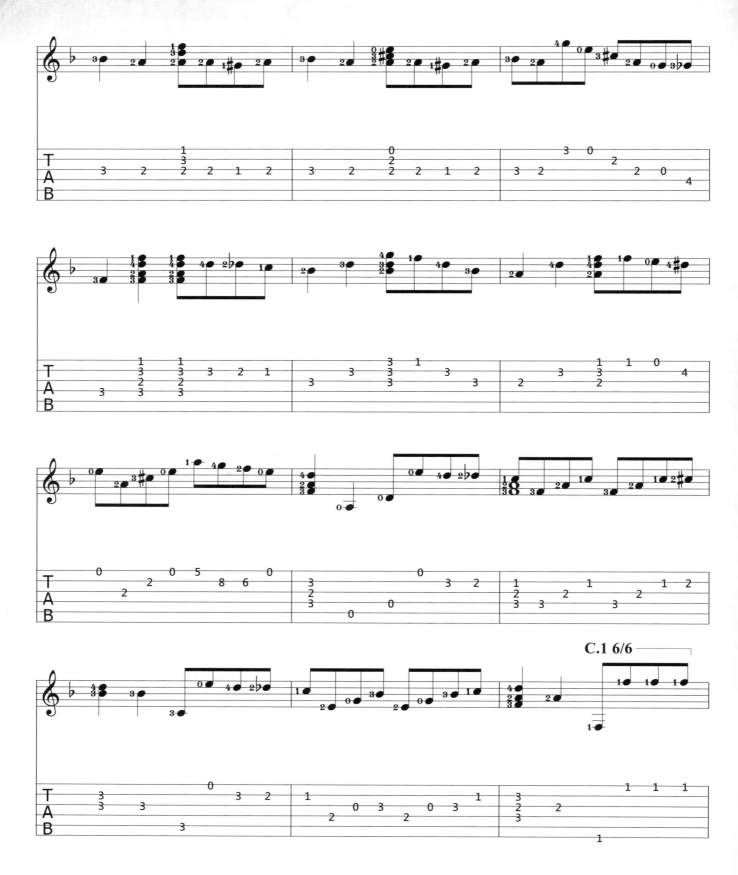

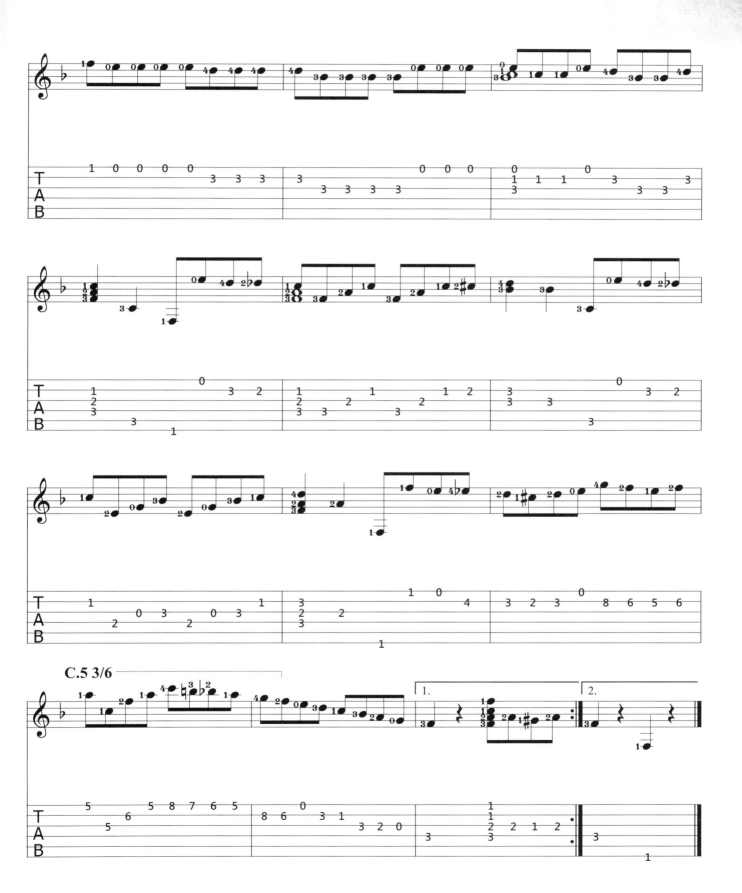

升旗曲
Flag-raising Song

作曲/黃自
編曲/林文前

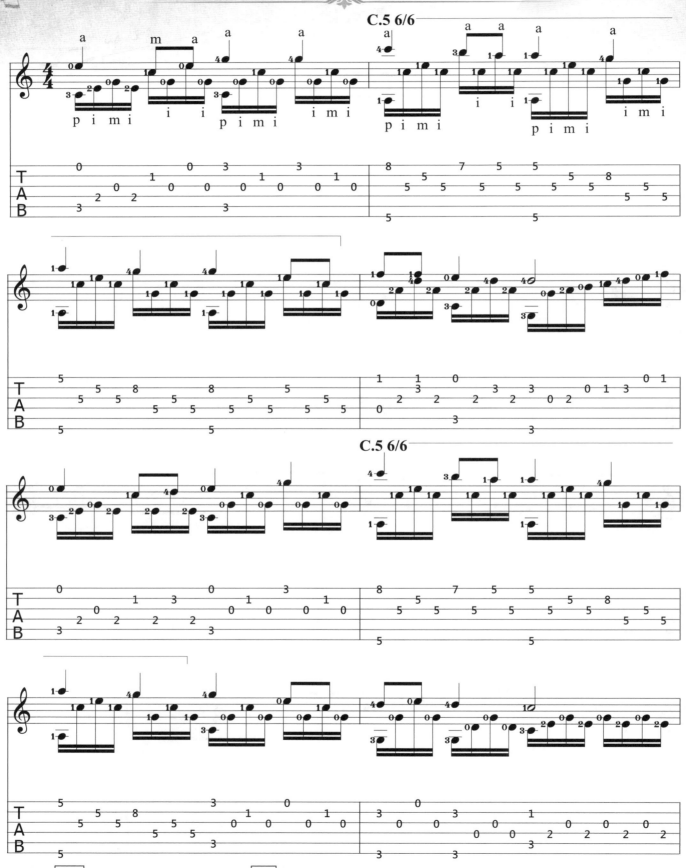

※註解：C.5 -用食指在吉他第5格做封閉　6/6 6-封閉弦數　6-吉他總弦數

96

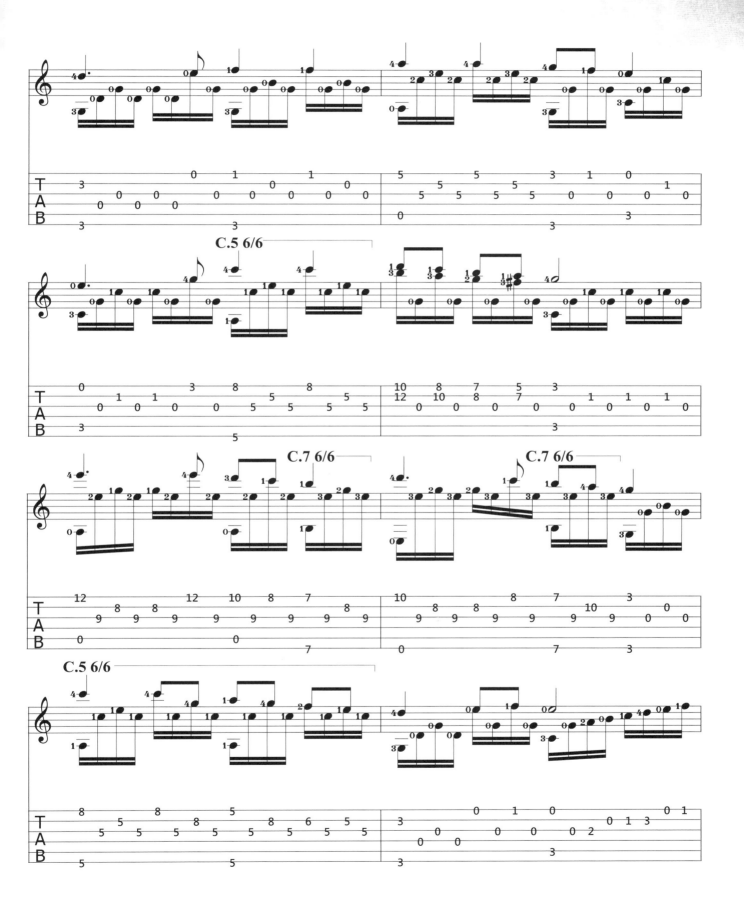

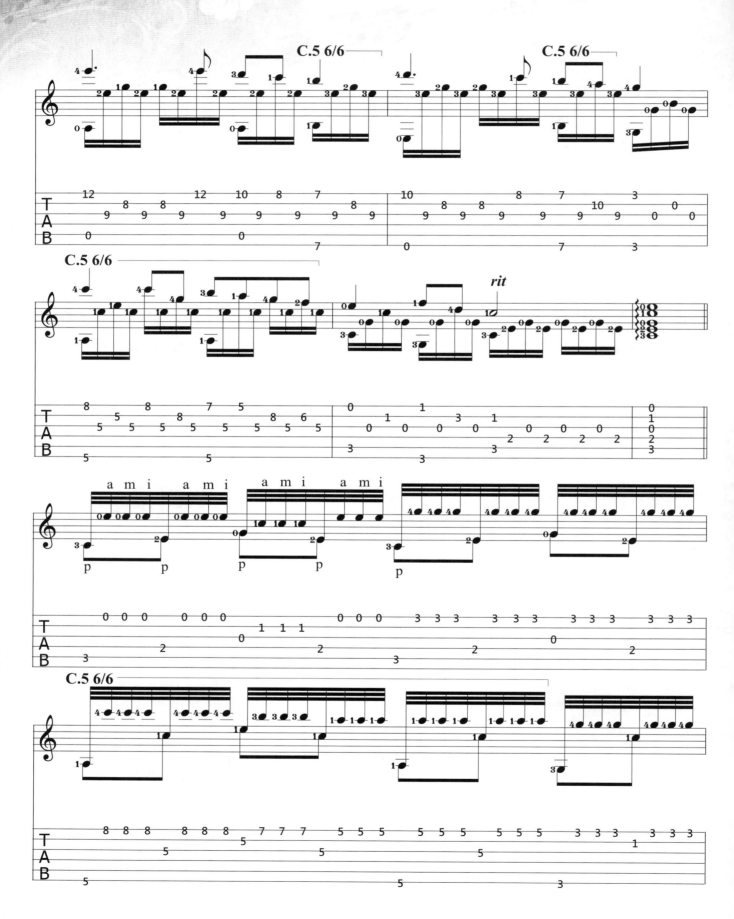

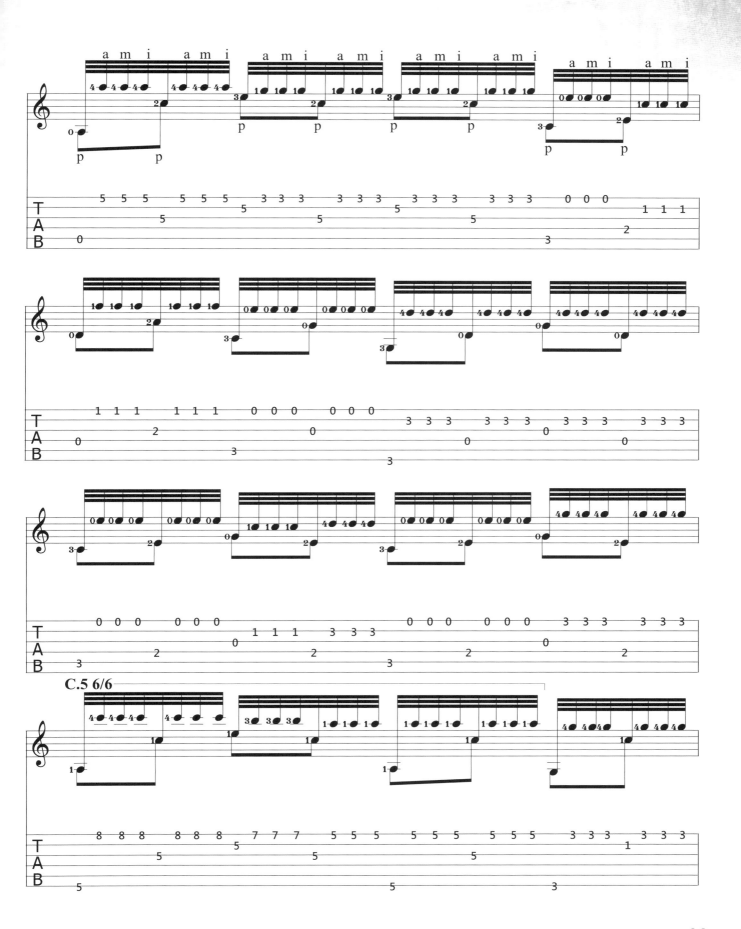

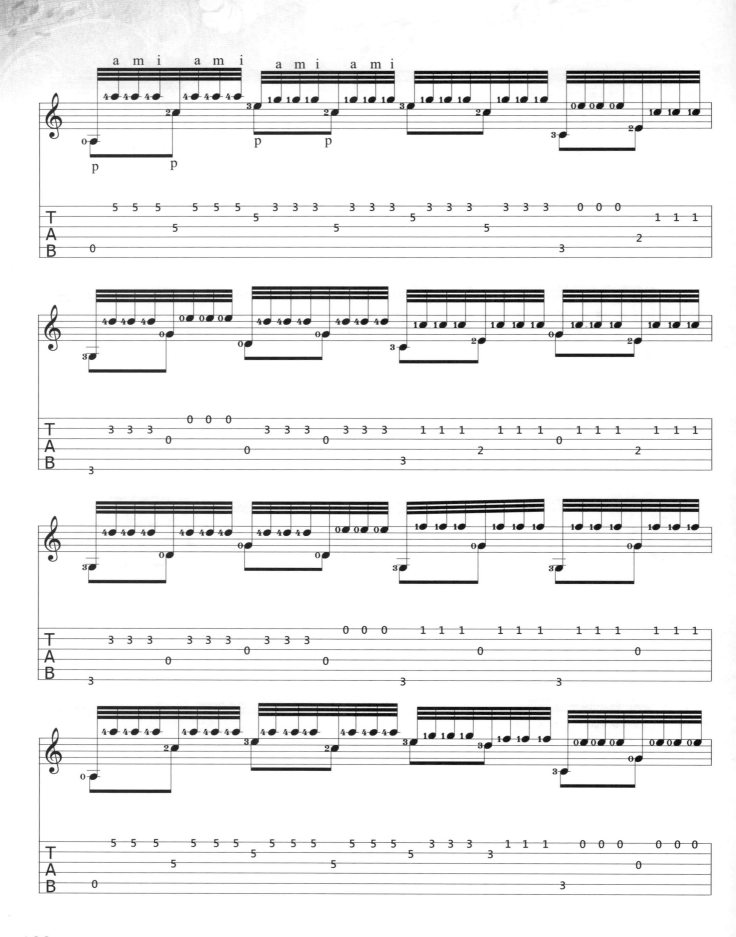

100

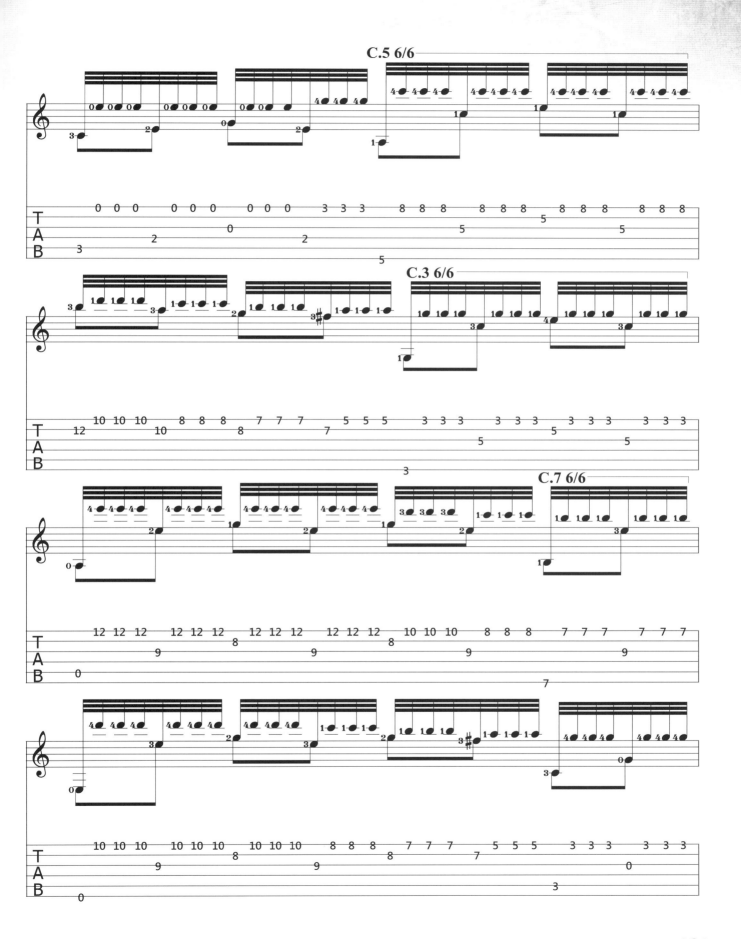

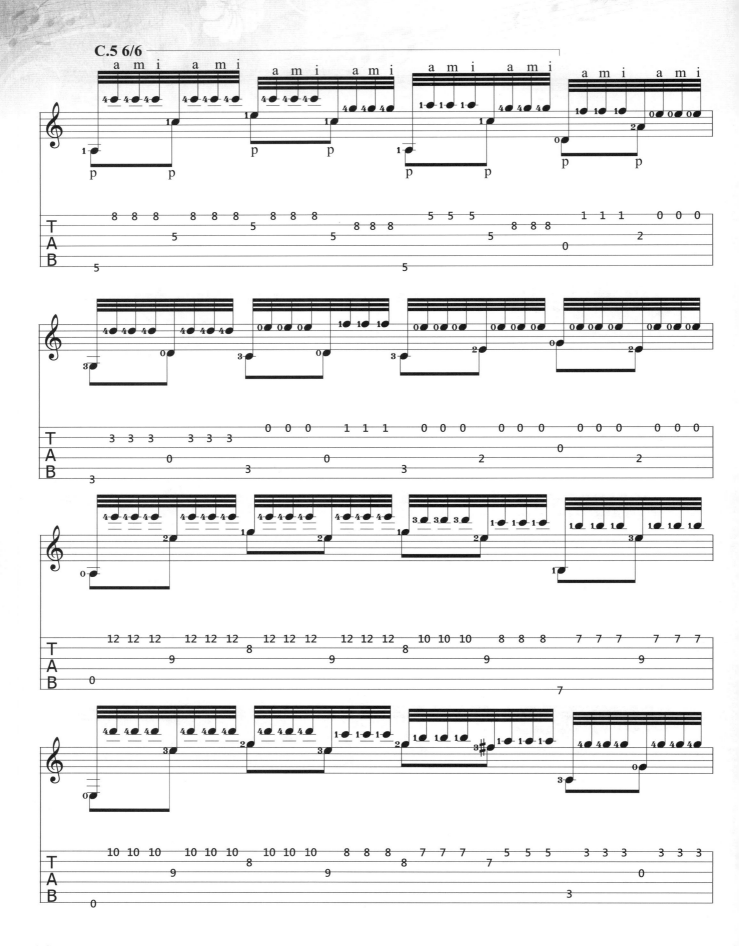

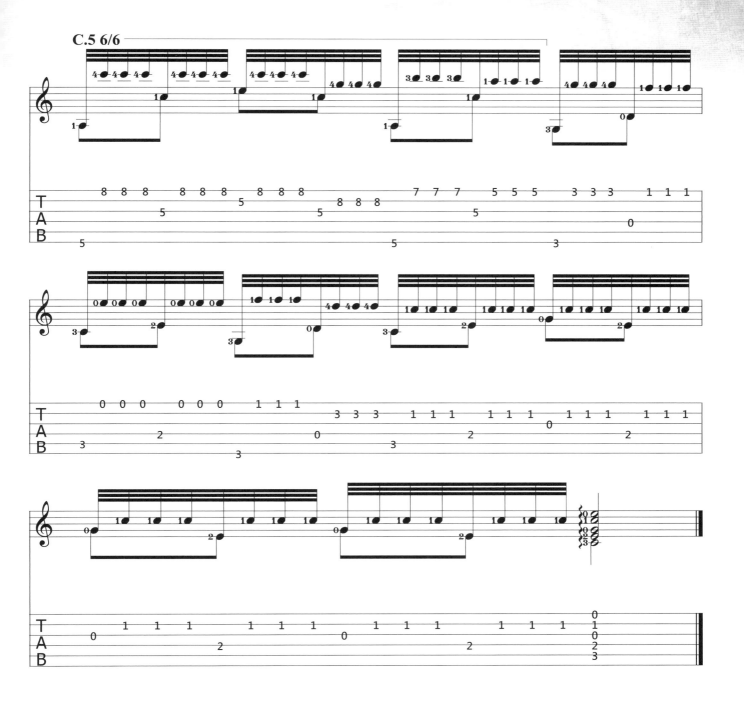

太湖船
Lake Boat

中國民謠
編曲/林文前

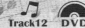

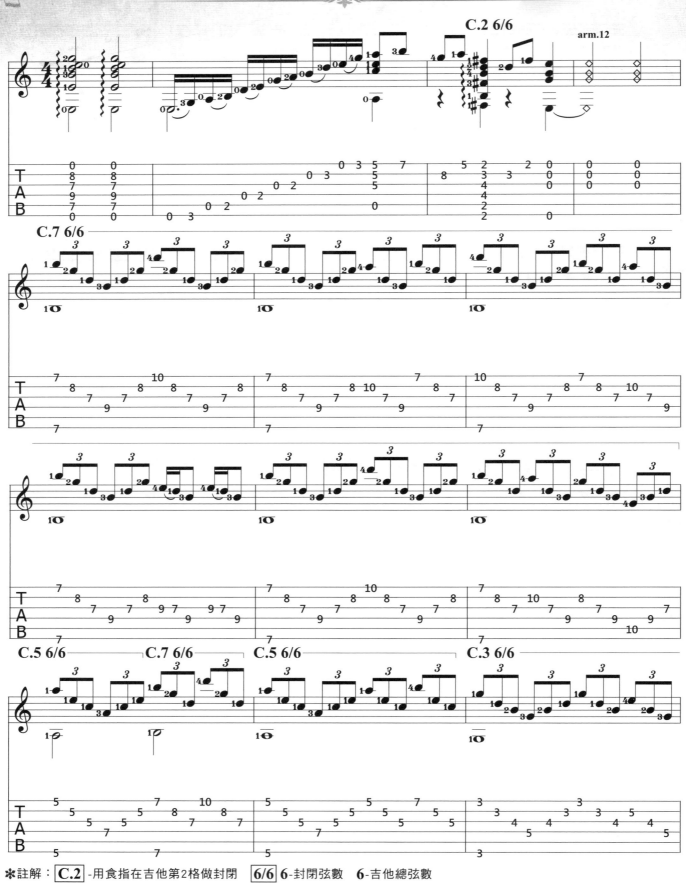

✱註解：C.2 -用食指在吉他第2格做封閉　6/6 6-封閉弦數　6-吉他總弦數

104

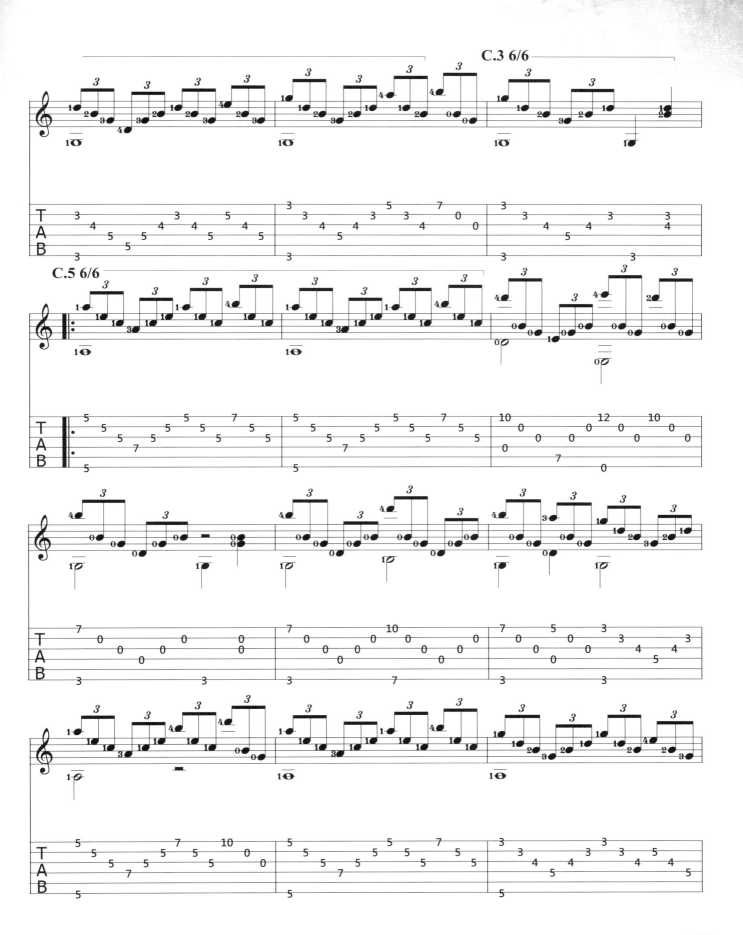

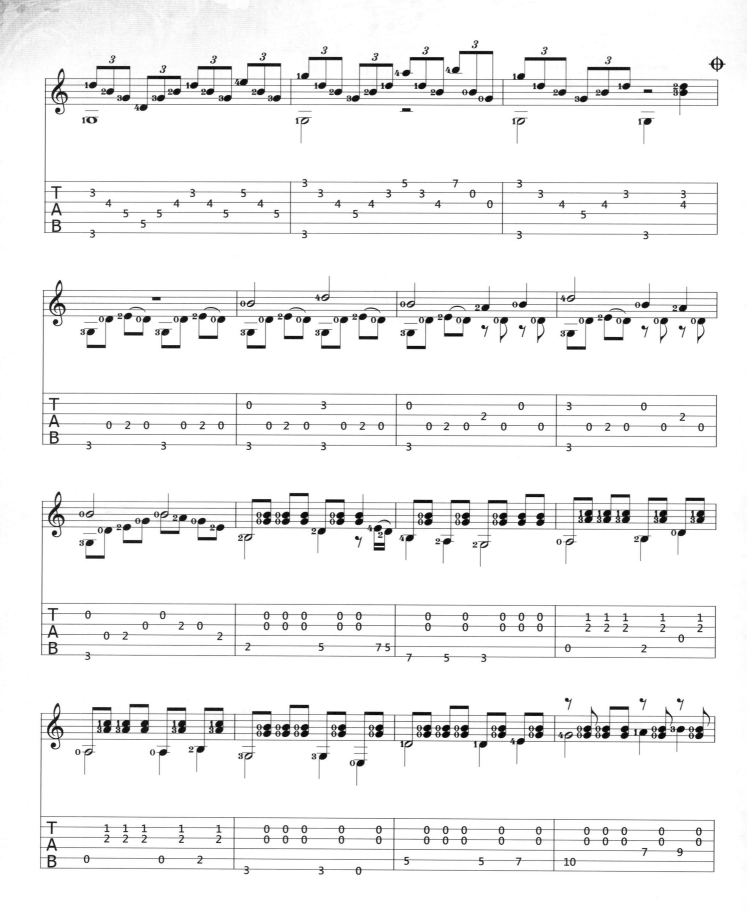

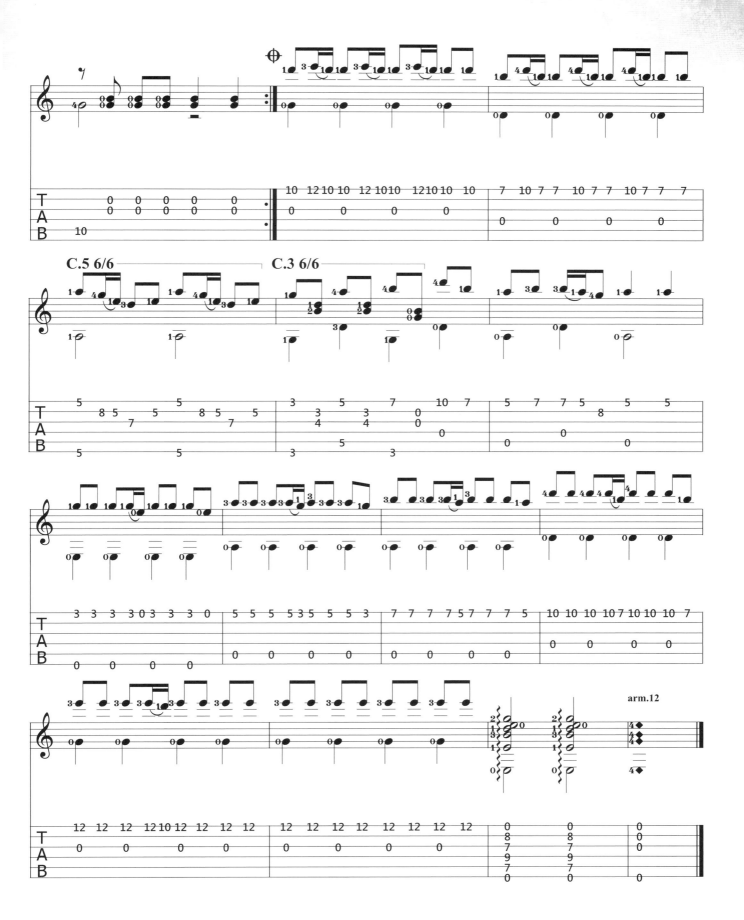

莫吝吻
Besame Mucho

Consuelo Velazquez

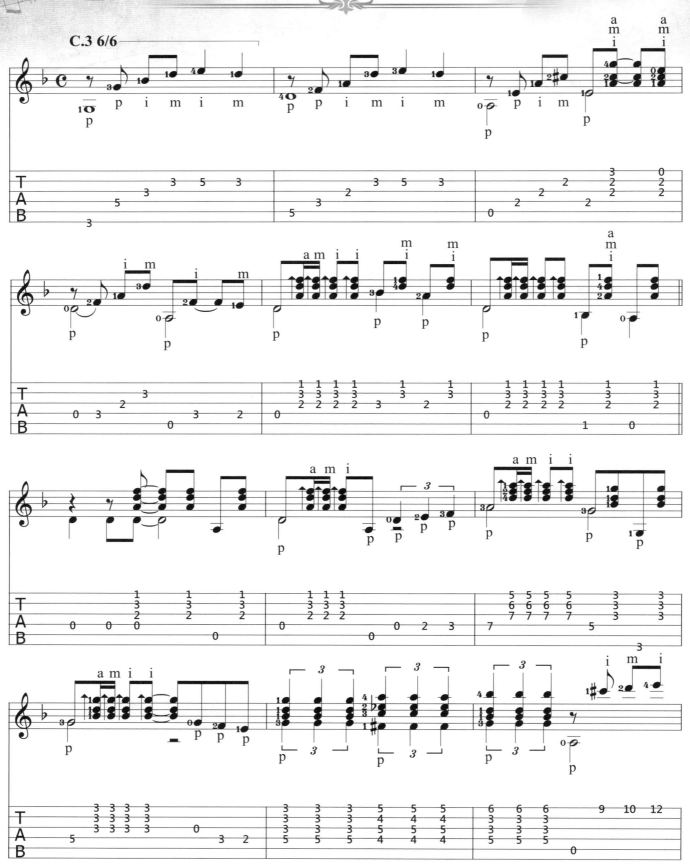

※註解：**C.3** -用食指在吉他第3格做封閉　**6/6** 6-封閉弦數　6-吉他總弦數

108

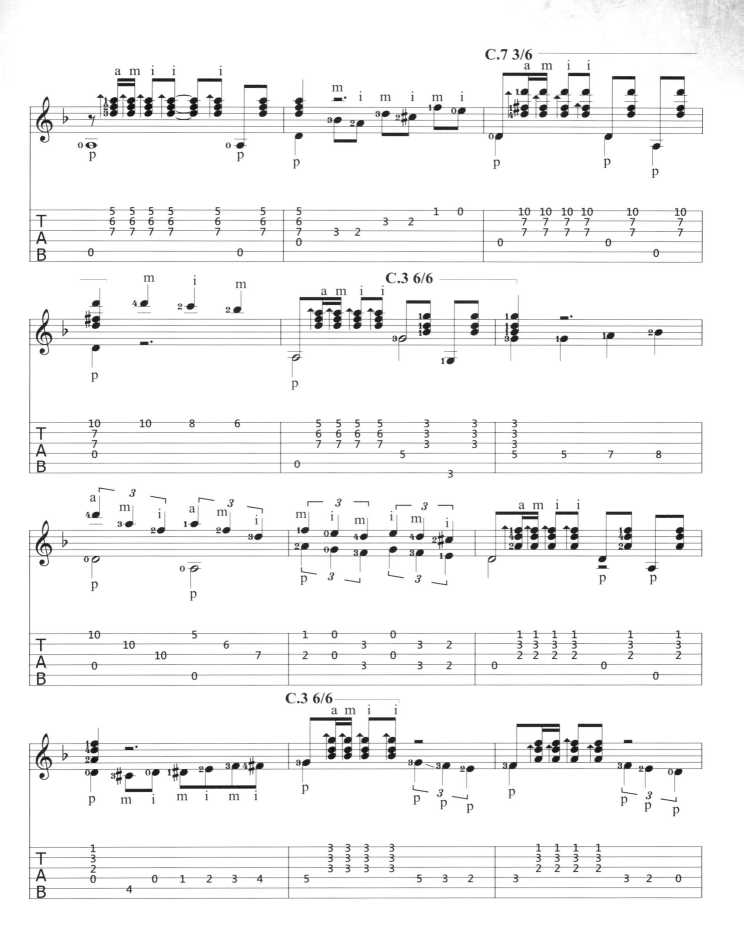

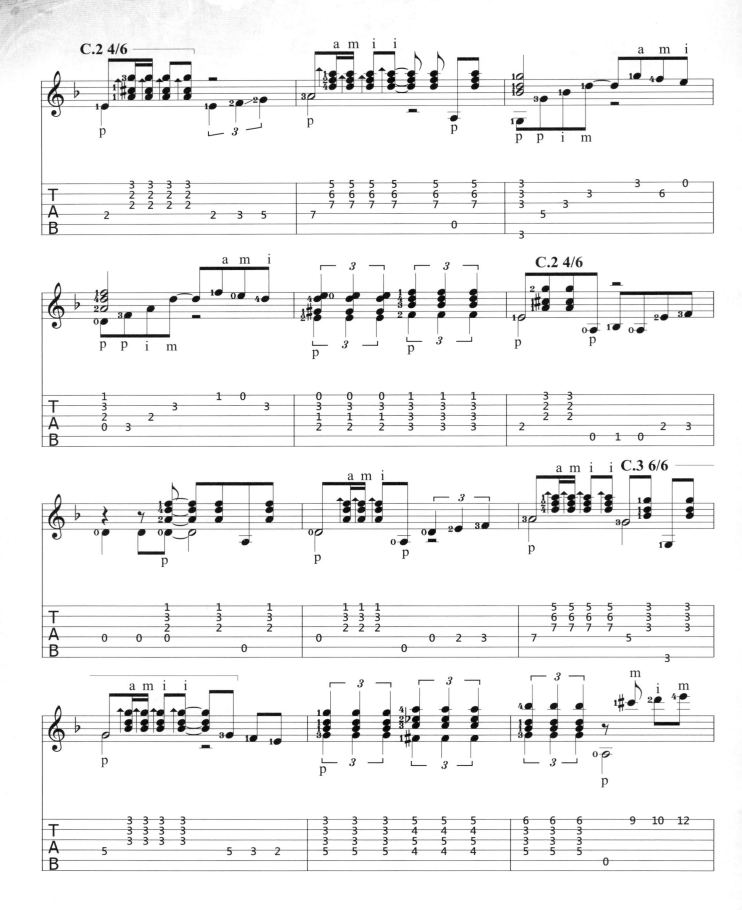

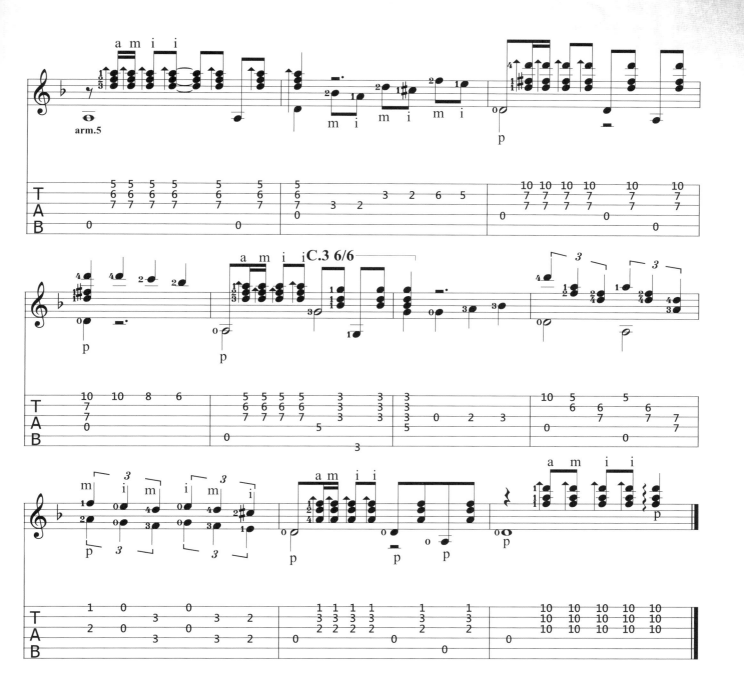

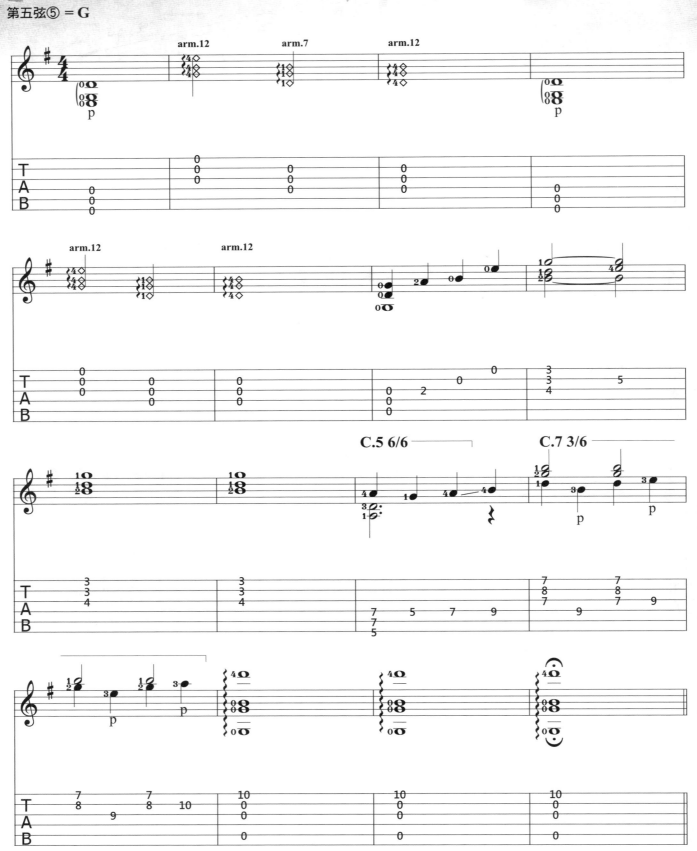

楊柳
Willow

呂昭炫

Track13　DVD

第五弦⑤＝G

✽註解：C.5 -用食指在吉他第5格做封閉　6/6 6-封閉弦數　6-吉他總弦數

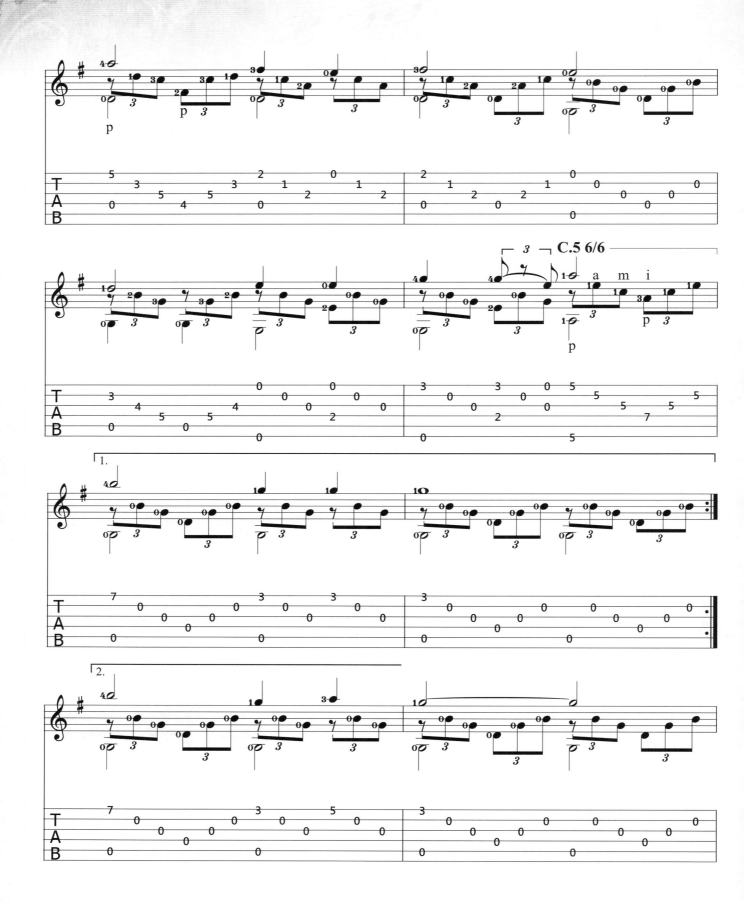

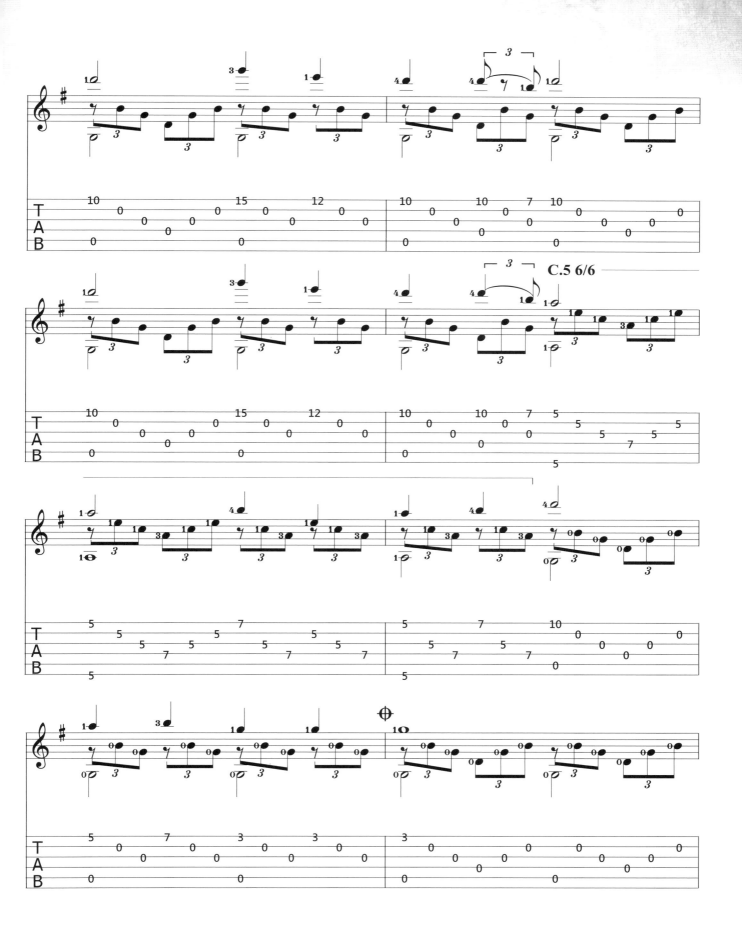

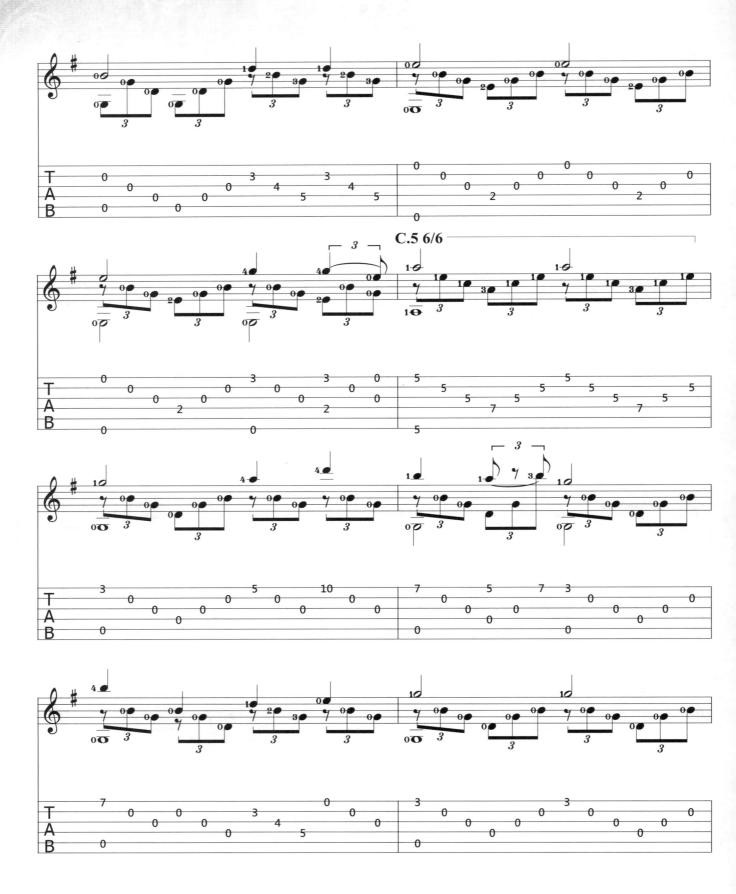

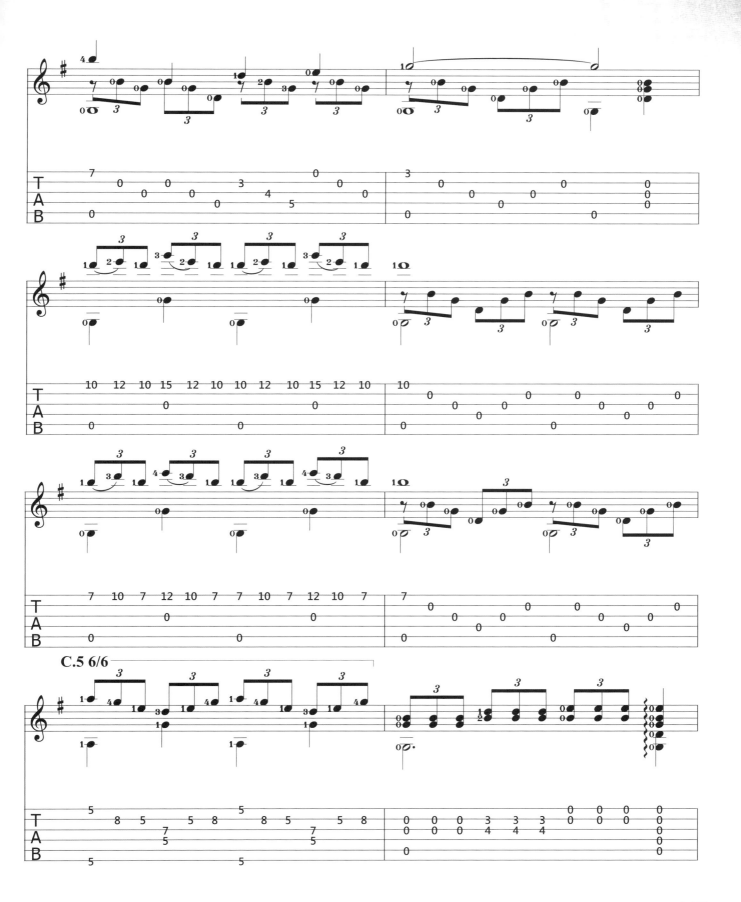

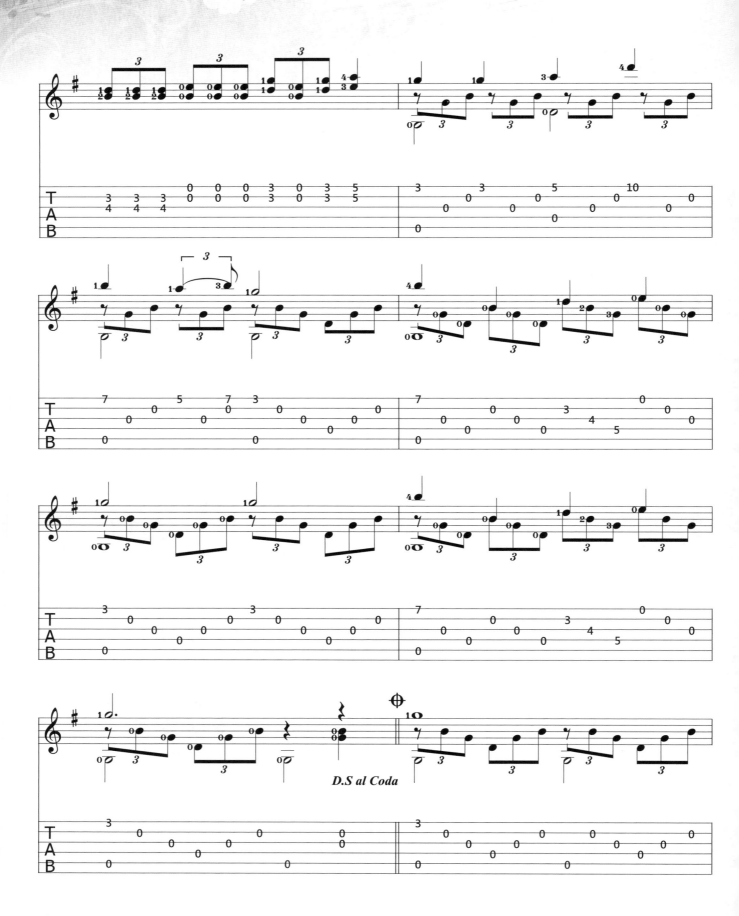

D.S al Coda

118

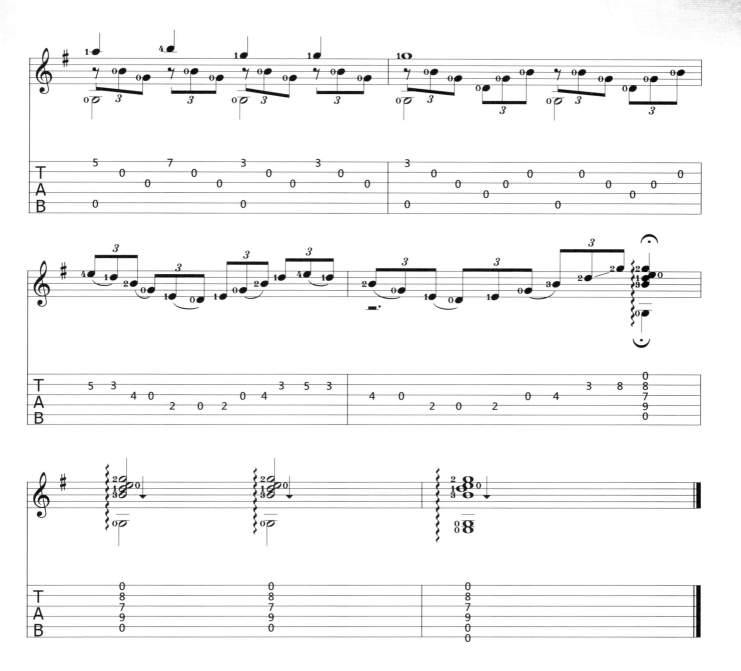

天使之歌
Chanson Pour Anna

A. Popp

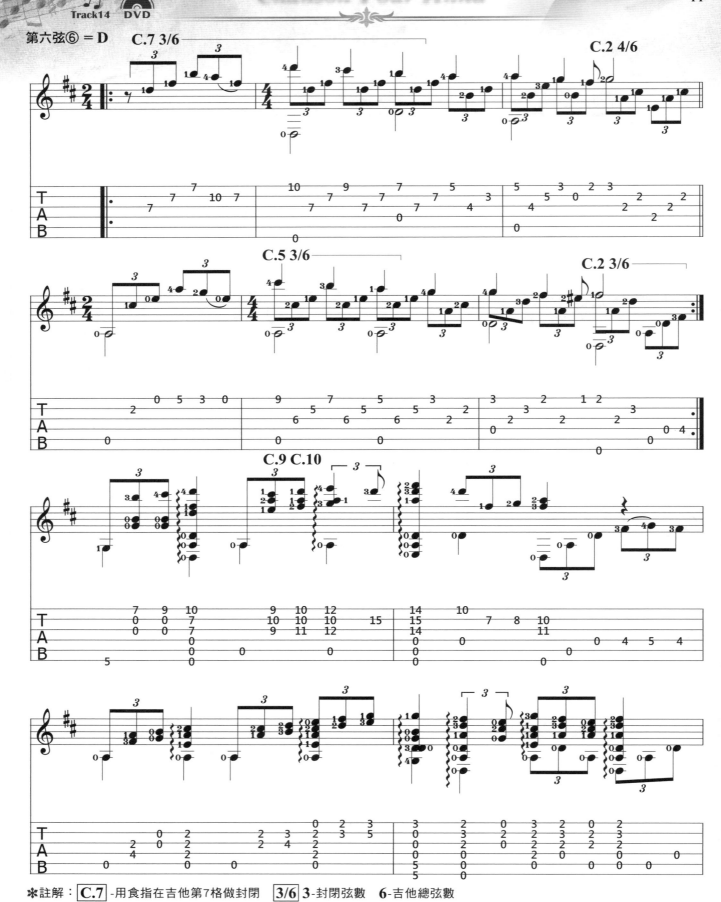

✱註解：C.7 -用食指在吉他第7格做封閉　3/6 3-封閉弦數　6-吉他總弦數

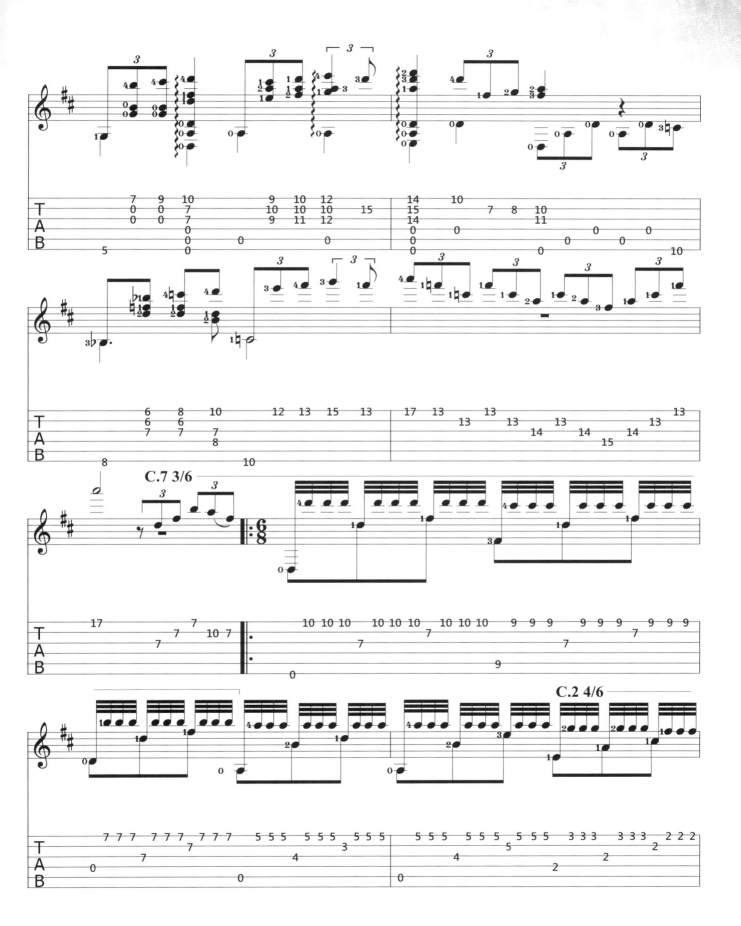

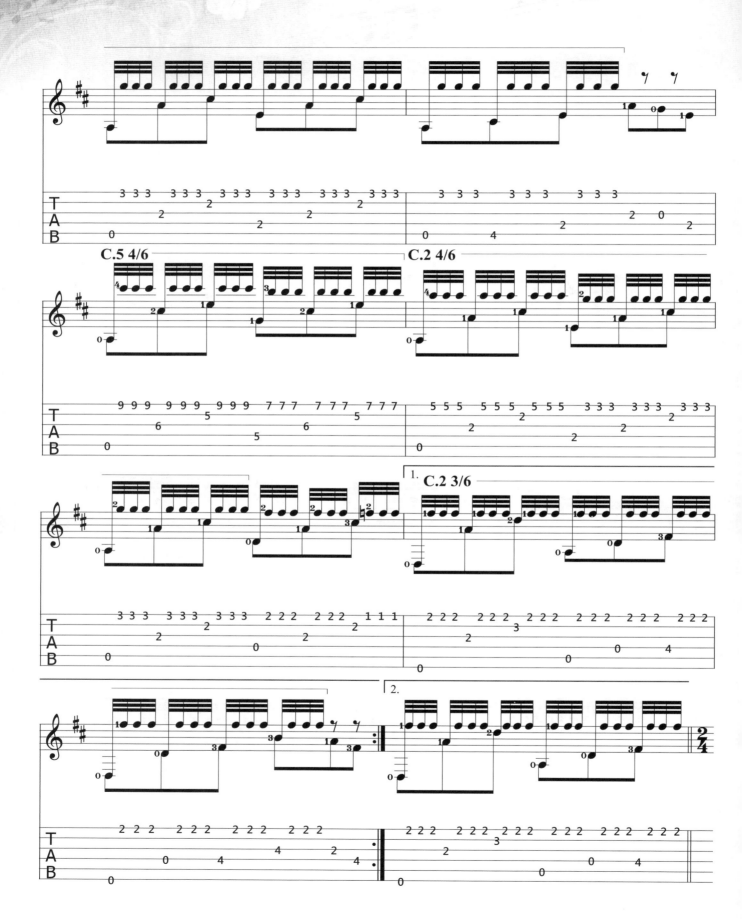

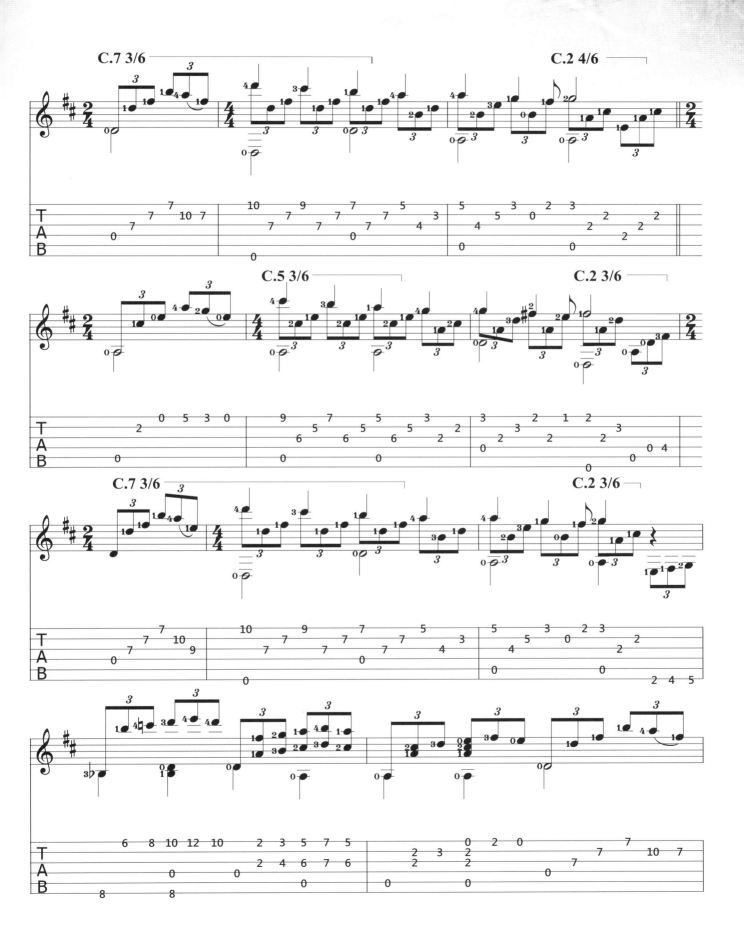

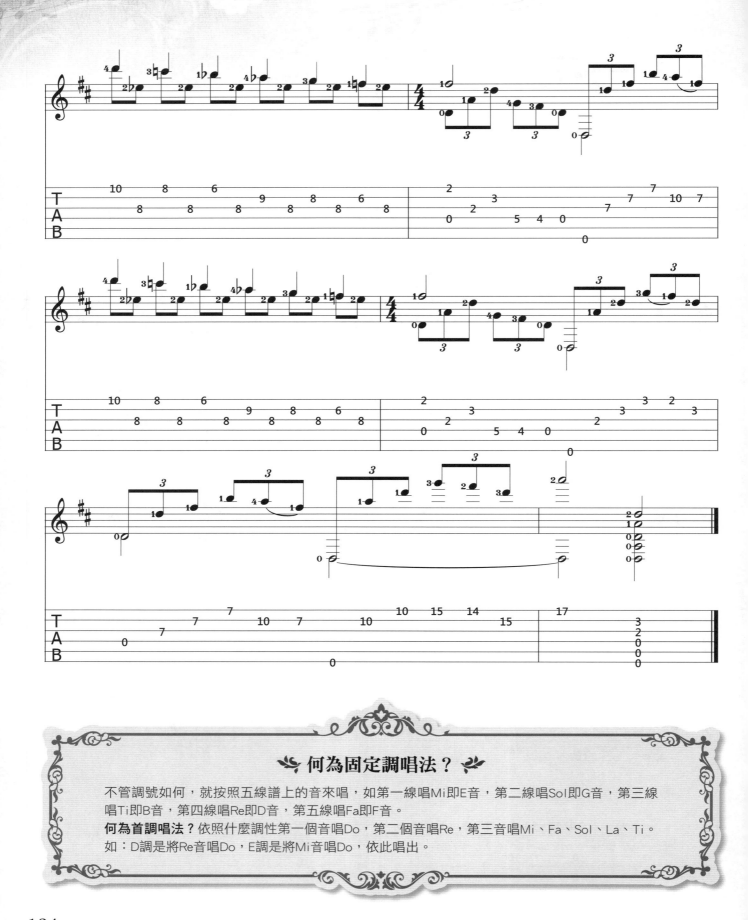

❦ 何為固定調唱法？ ❦

不管調號如何，就按照五線譜上的音來唱，如第一線唱Mi即E音，第二線唱Sol即G音，第三線
唱Ti即B音，第四線唱Re即D音，第五線唱Fa即F音。

何為首調唱法？ 依照什麼調性第一個音唱Do，第二個音唱Re，第三音唱Mi、Fa、Sol、La、Ti。

如：D調是將Re音唱Do，E調是將Mi音唱Do，依此唱出。

驛馬車（吉他三重奏）
Stage Coach
Guitar Trio

American Folksong
美國民謠

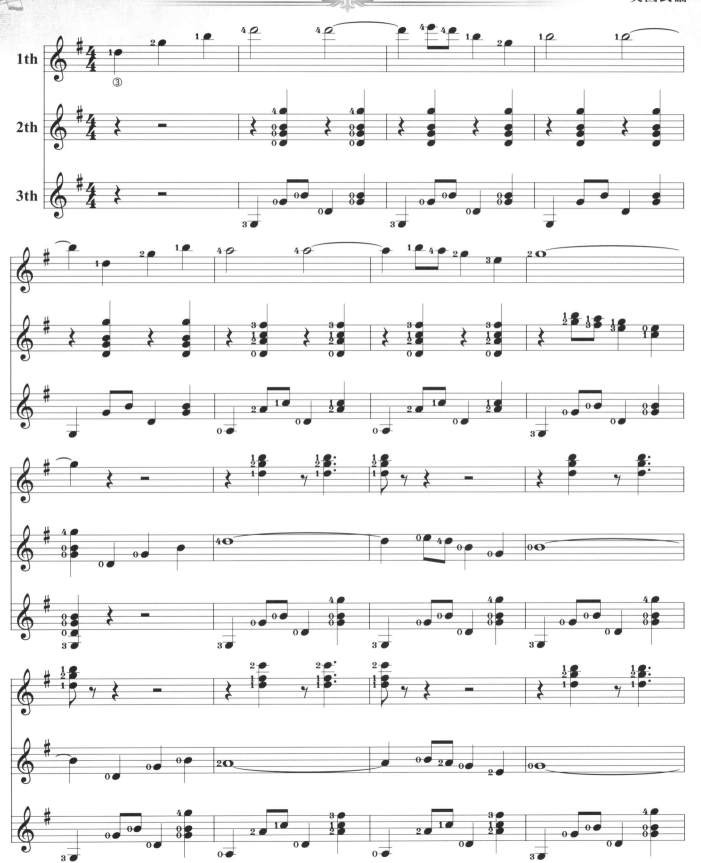

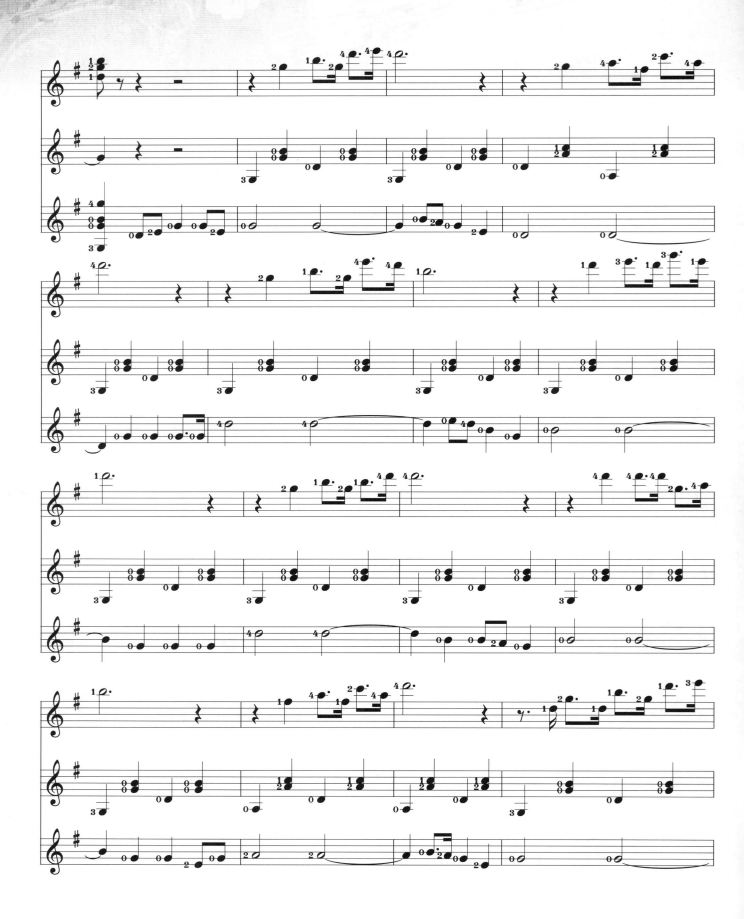

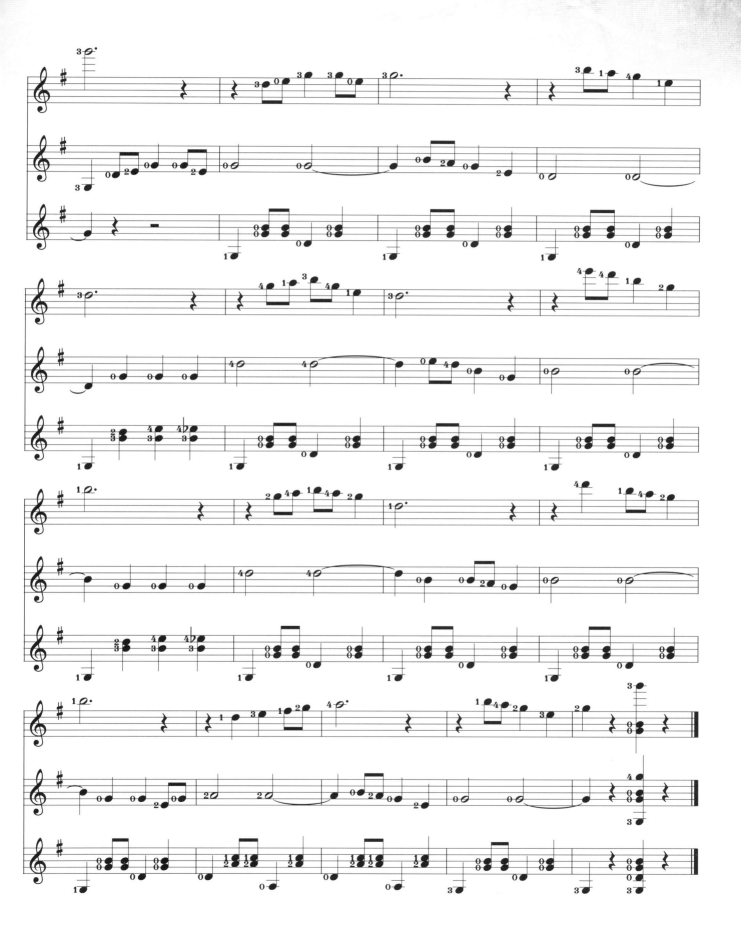

又見炊煙（吉他三重奏）
Seeing Kitchen Smoke Risung Again
Guitar Trio

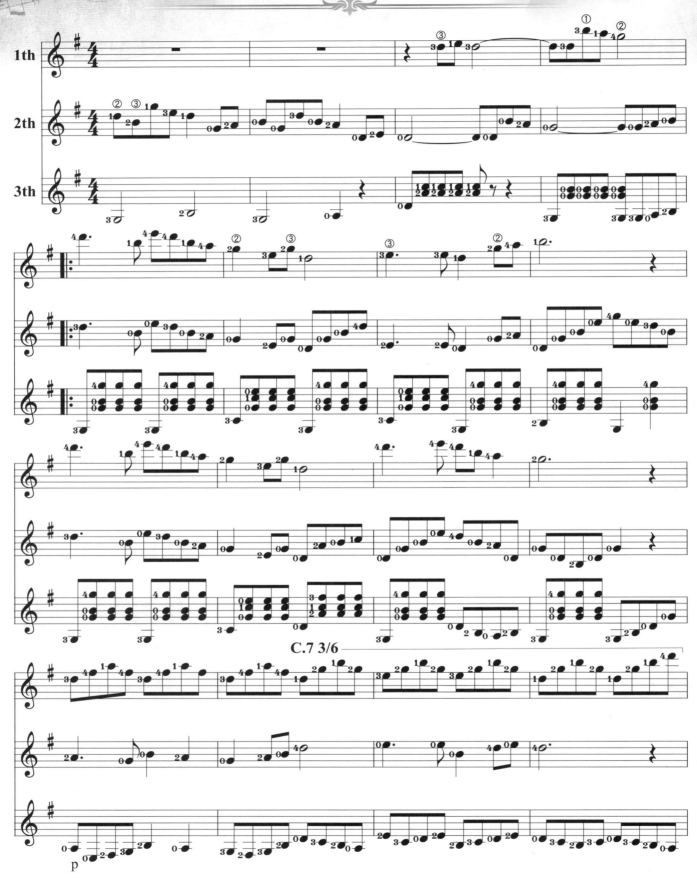

✳註解：C.7 -用食指在吉他第7格做封閉　3/6　3-封閉弦數　6-吉他總弦數

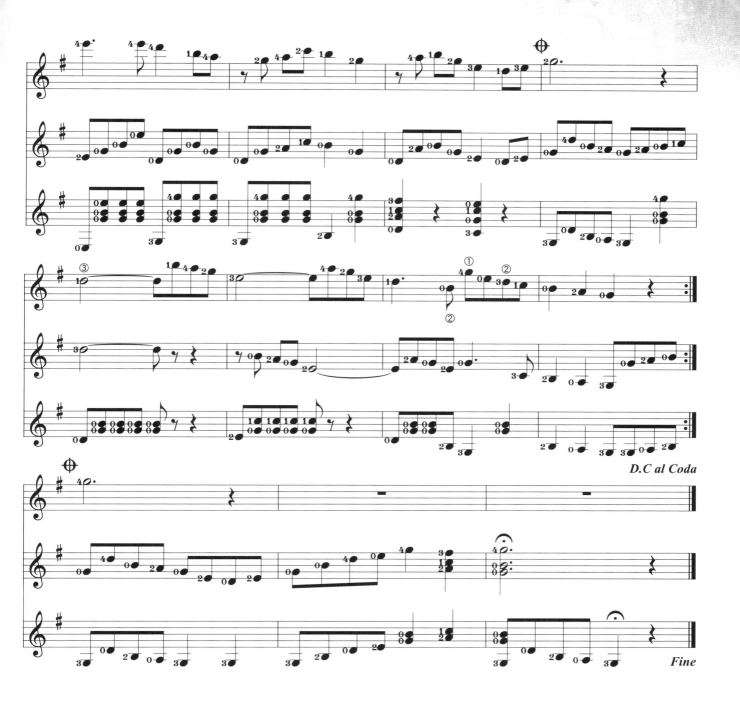

D.C al Coda

Fine

土耳其進行曲（吉他二重奏）
Turkish March
Guitar Duo

Mozart
莫札特

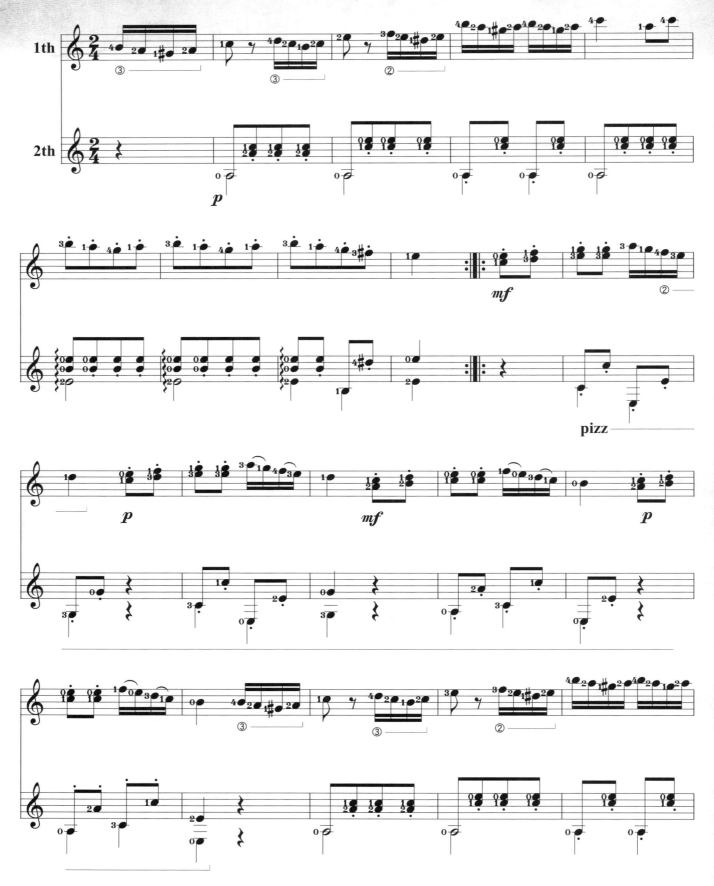

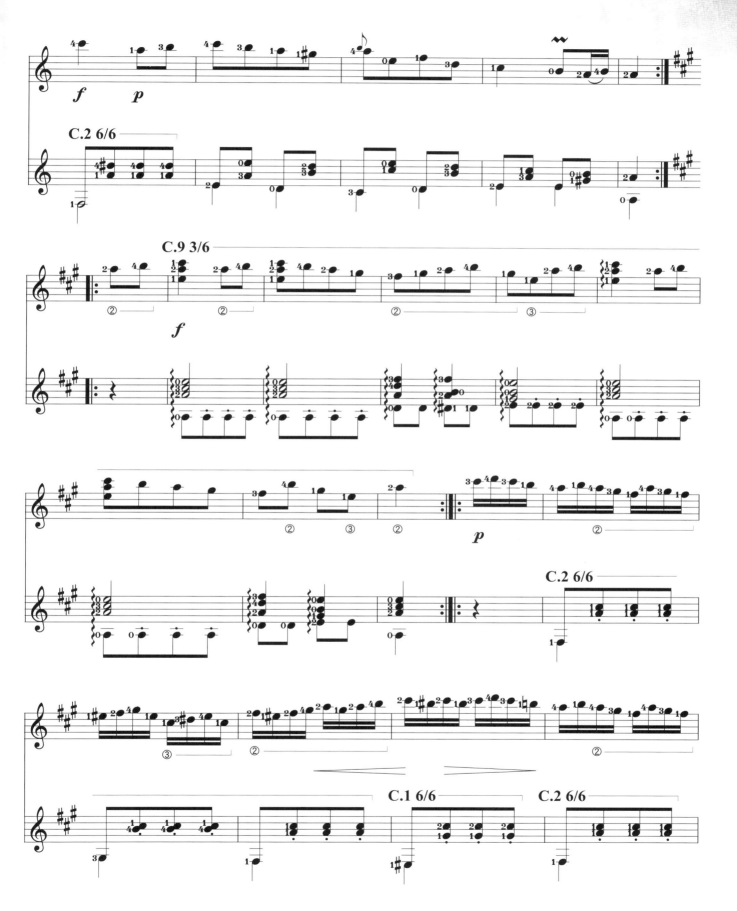

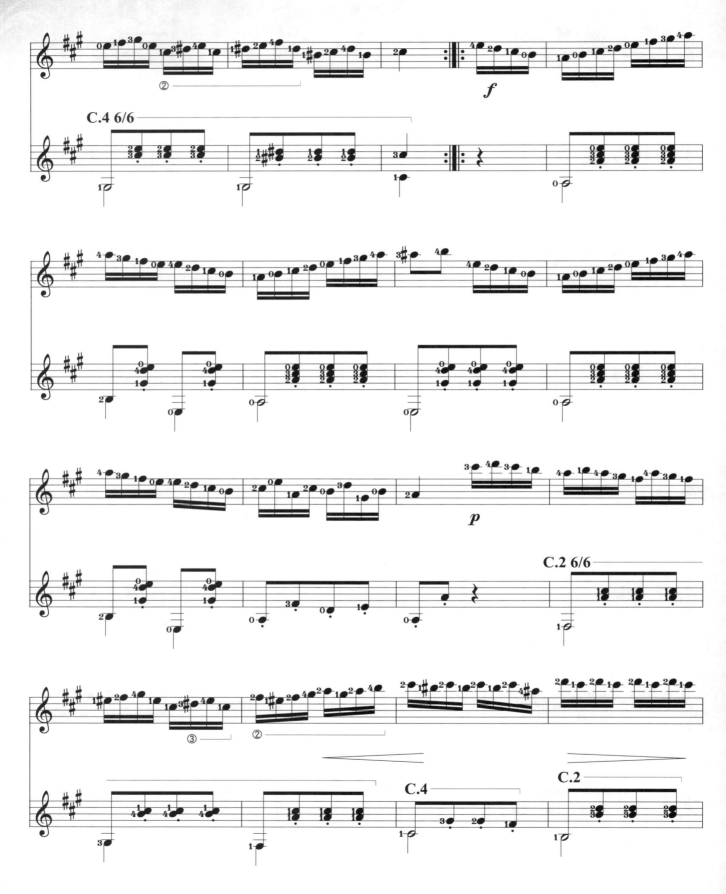

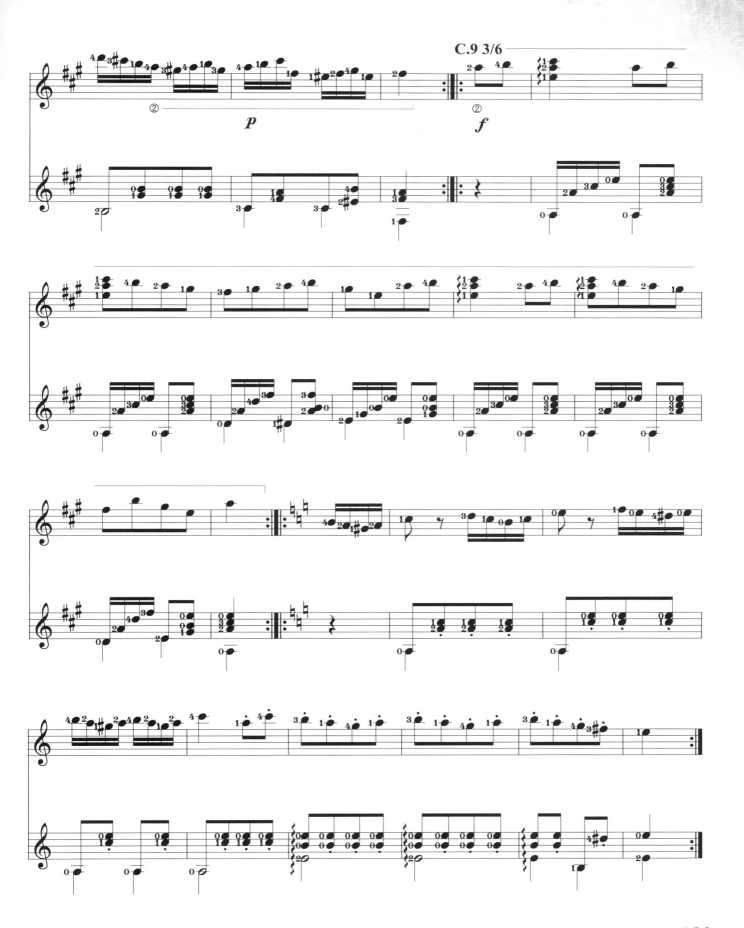

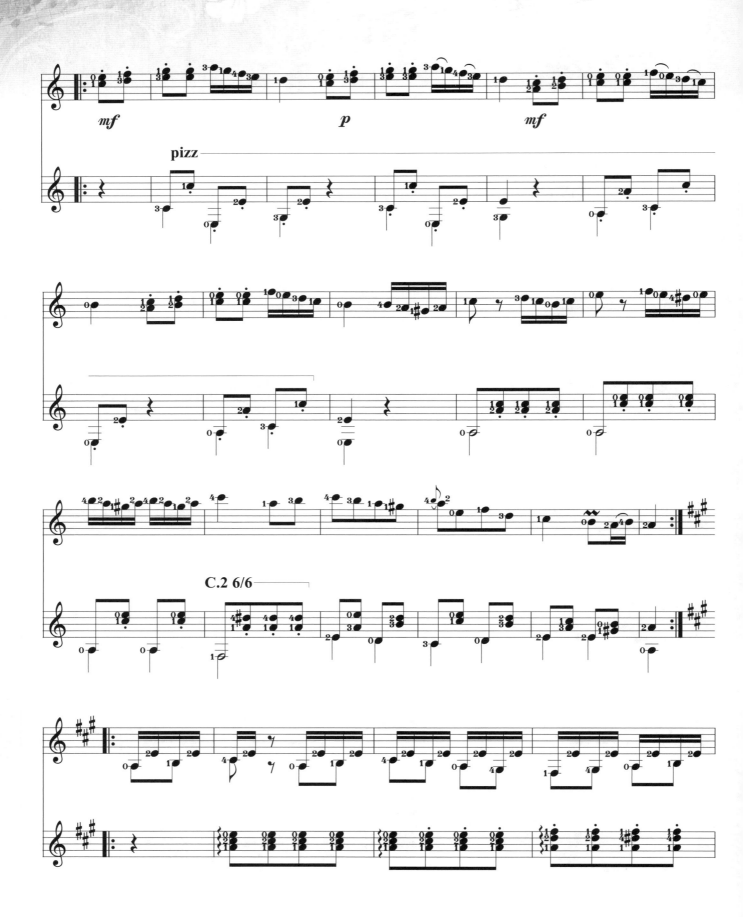

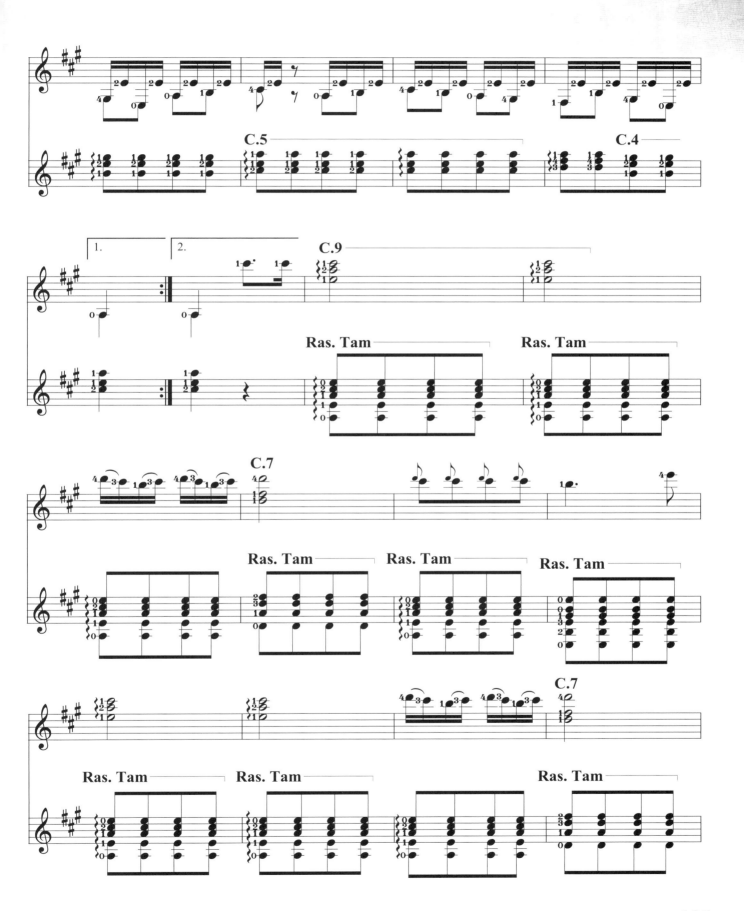

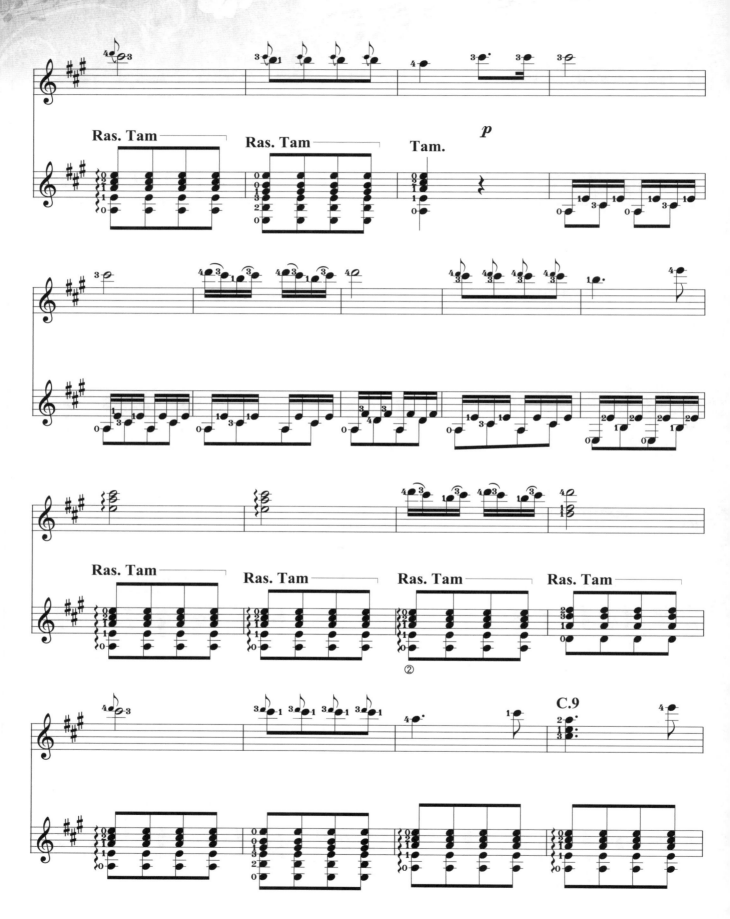

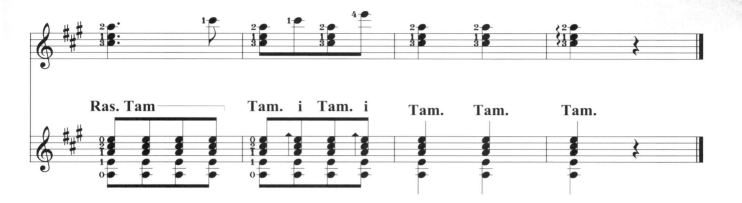

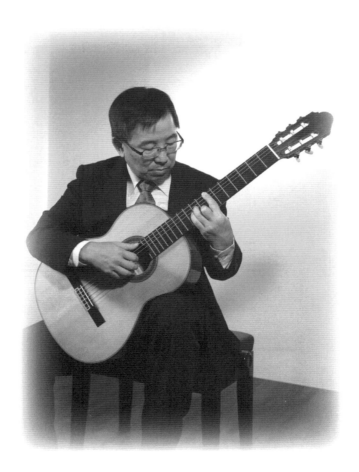

西班牙鬥牛舞曲（吉他二重奏）

Espana Cani
Guitar Duo

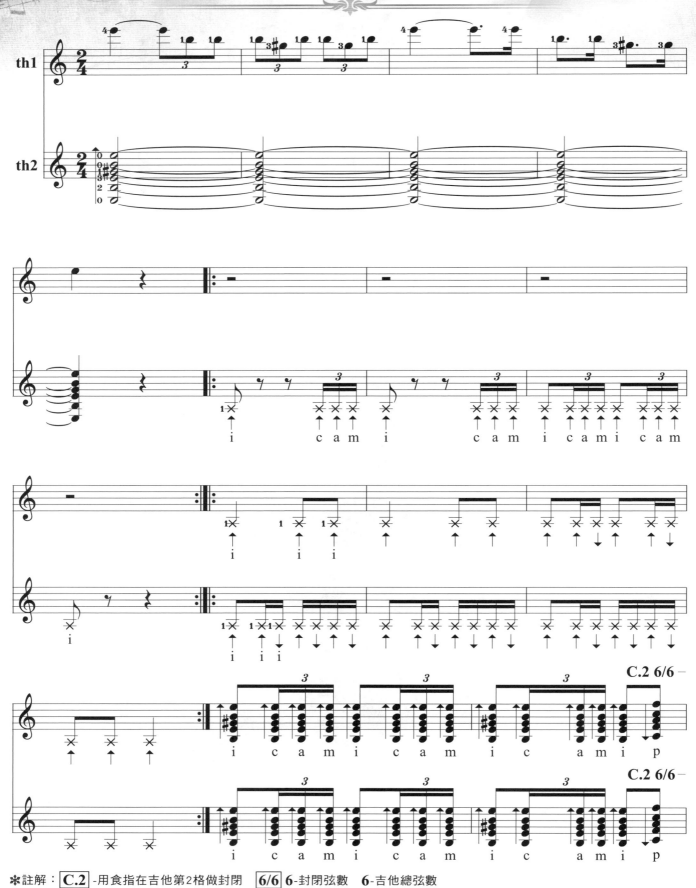

✱註解：**C.2** -用食指在吉他第2格做封閉　**6/6** 6-封閉弦數　6-吉他總弦數

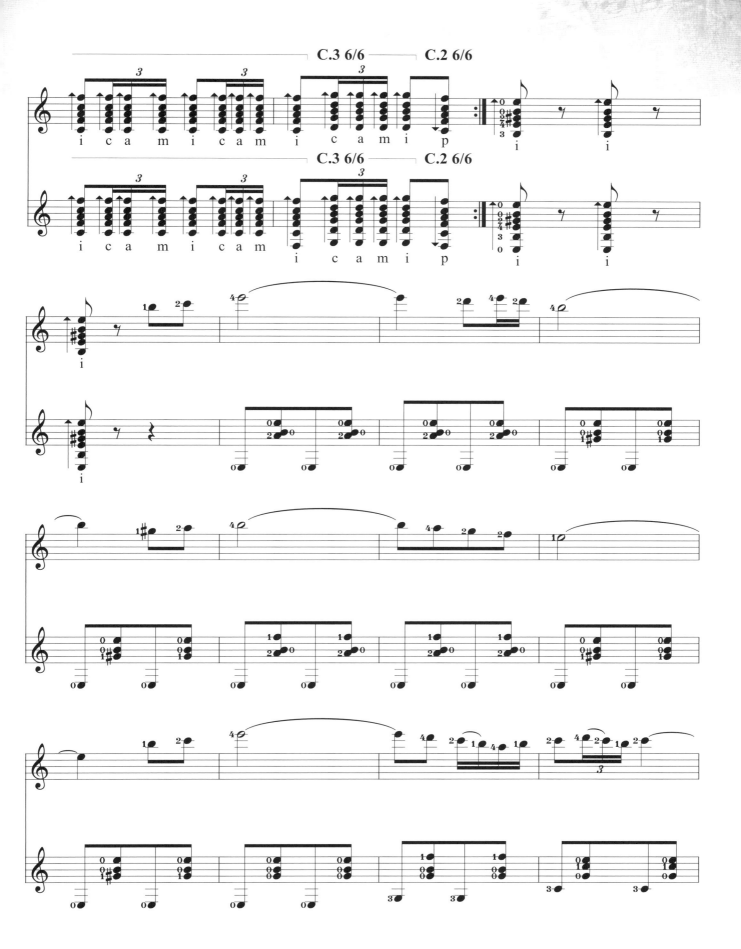

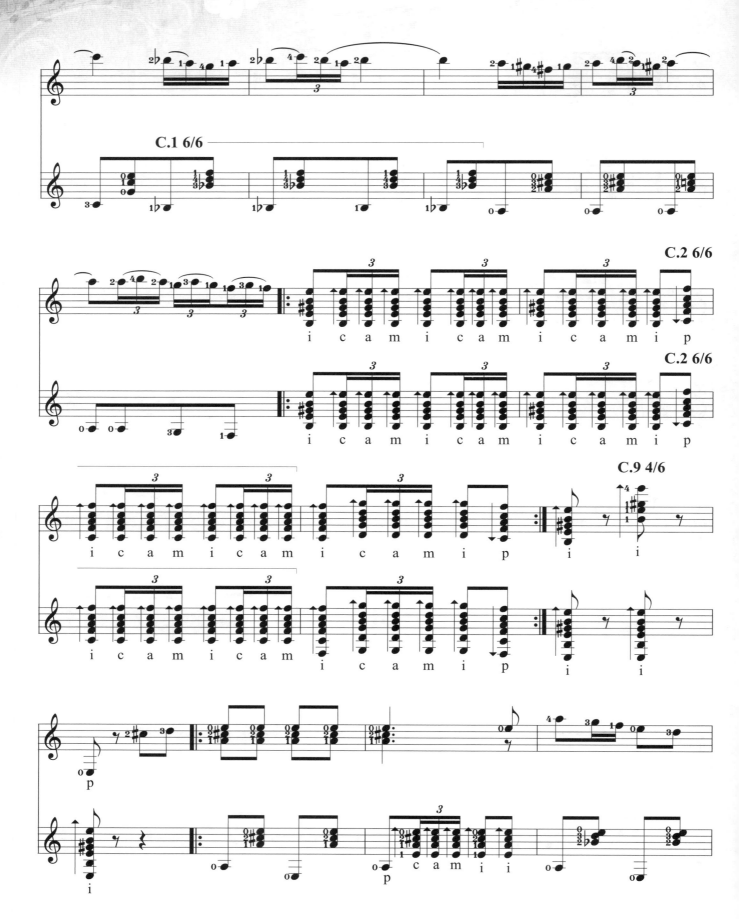

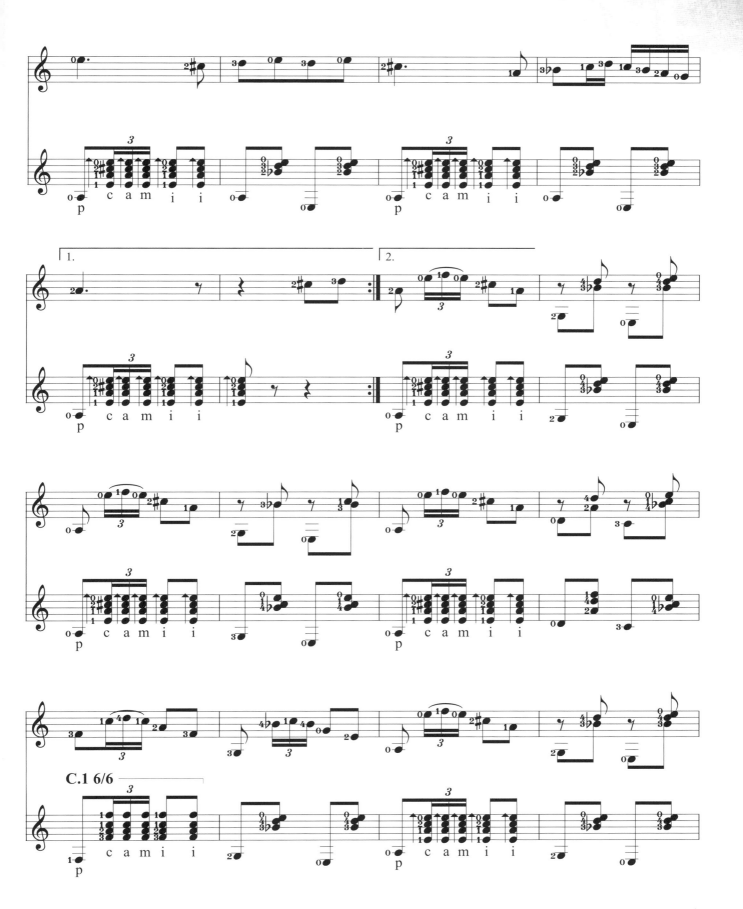

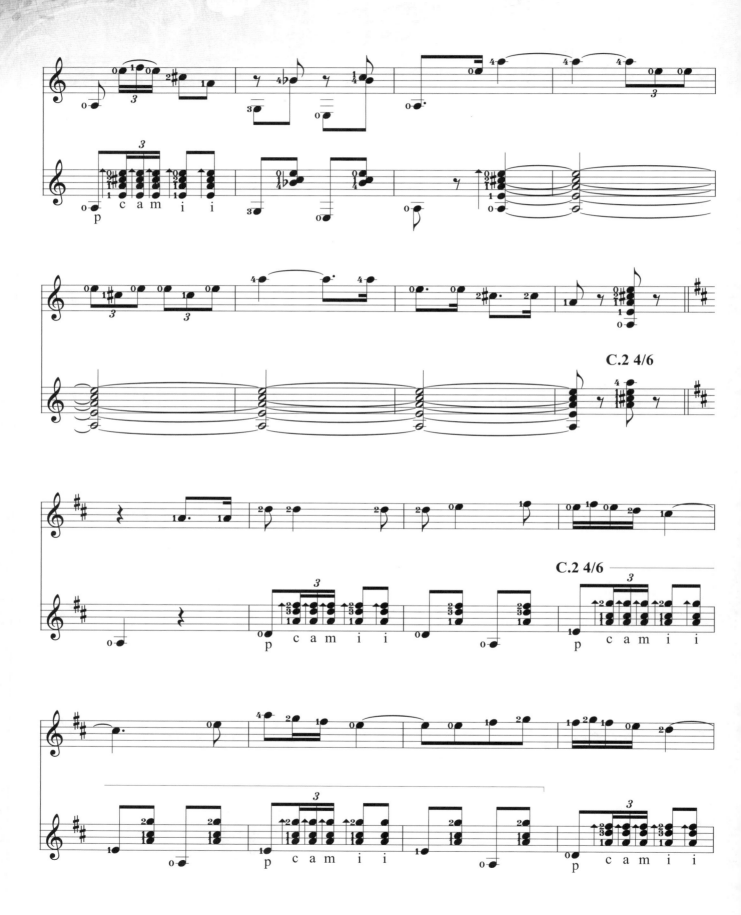

C.2 4/6

C.2 4/6

142

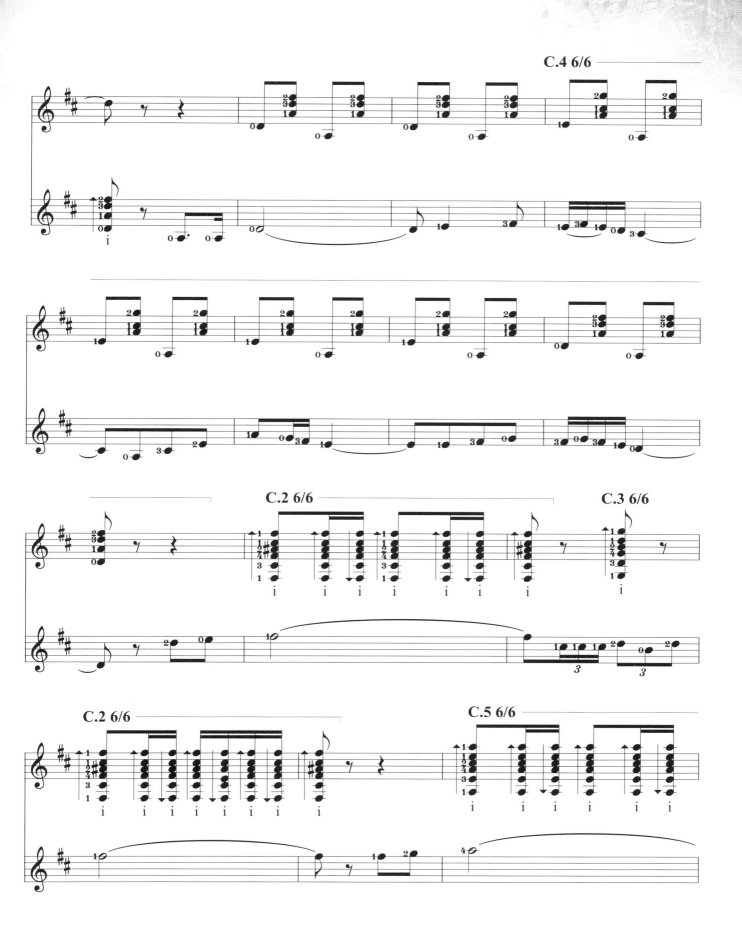

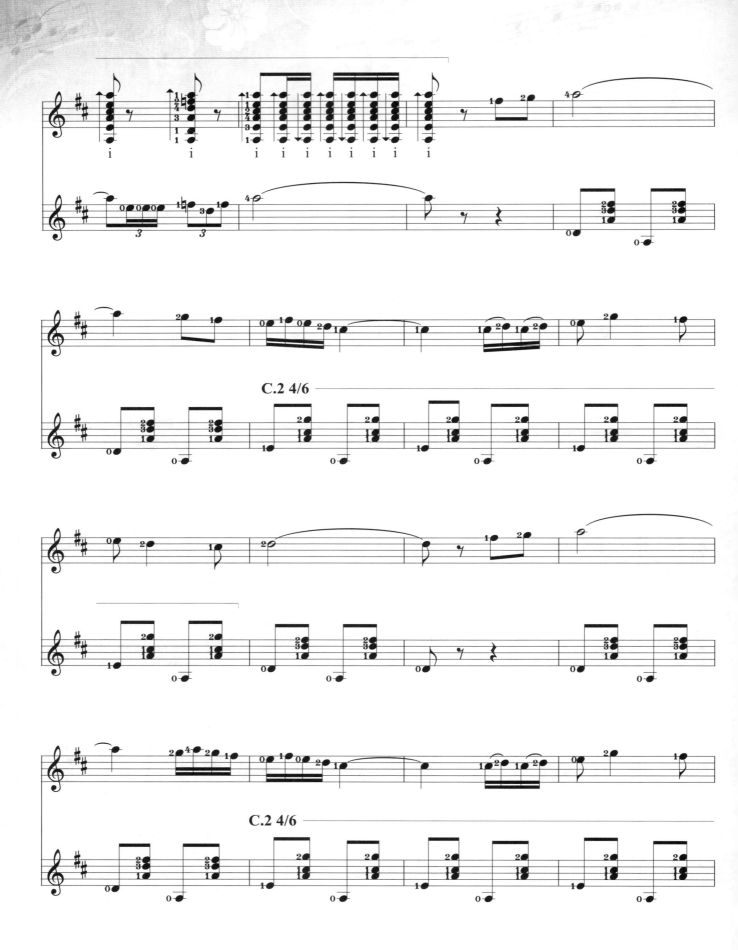

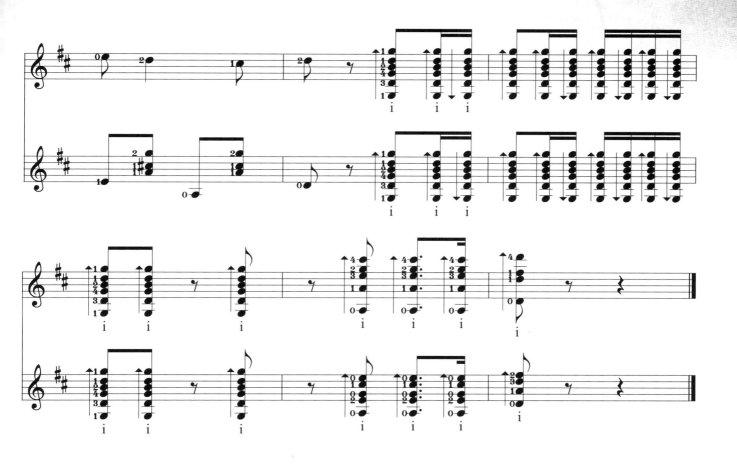

附錄 - 音樂名人簡介

約翰‧塞巴斯倩‧巴哈 Johann Sebastian Bach
（德1685/3/31～1750/7/28）

巴洛克時期的德國作曲家，自幼隨父親學習小提琴，10歲時父母親不幸逝世，由大哥約翰‧克利斯多夫照顧，也是傑出的管風琴、大鍵琴演奏家。於1700年曾在隆尼堡擔任聖‧米切爾教堂的合唱團歌手。1703於安達斯特擔任風琴師及合唱團團長，至此進入了作曲之路。極高度對位法作曲方式，至今仍被音樂家們所讚賞，而有了「現代音樂之父」的美稱。其作品改編成古典吉他曲有六首魯特琴組曲，最早是由吉他大師西戈維亞所演奏過。同作曲家有韓德爾和泰勒曼。

佛爾夫岡‧阿瑪迪斯‧莫札特 Wolfgang Amadeus Mozart
（奧1756/1/27～1791/12/5）

古今中外的天才音樂家，3歲開始彈奏鋼琴，5歲就能夠作曲，7歲就出版一本奏鳴曲書，8歲便能寫出交響曲，12歲寫作歌劇，15歲已經會寫出各種形式的作品。所以他後來被認為是18世紀末最偉大的音樂家確實當之無愧。關於他的一些趣聞如：他不太喜歡小喇叭的尖銳聲，聽說他一聽這樂器聲就倒在床上發抖。還有一次他在羅馬的教堂聽到一首九聲部的〈慈悲經〉後，就將音樂背起來，還被教廷誤以為他盜寫抄譜，因為當時教會是嚴禁抄寫樂譜的。其實是他音感很好，只要聽過的音樂就可以迅速的寫出音來。由於他創作的密度太高，年輕時便把精力耗盡，在完成魔笛鉅作後健康出了問題而35歲即結束生命。作品約近一千曲多，其中歌劇魔笛的序曲由古典吉他大師蘇爾改編成吉他曲，相當受喜愛古典吉他者彈奏。

費爾迪南度‧卡路里 Ferdinando Carulli
（義1770/2/20～1841/2/17）

義大利出生，於1819年離開自己國家前往維也納，在那裡出版他最早的作品集，但沒有獲得很大的成就，1808年38歲時轉往巴黎發展，兩年後發表了吉他理論使他聲望大增，這部吉他理論至今仍被視為研究古典吉他技巧所需具備的著作，在古典時期的吉他作曲家裡，卡路里的曲子最具有高雅的古典氣息，故其作品廣受喜愛。較為人知的吉他作品如：〈序曲〉、〈作品OP.5 奏鳴曲〉、〈作品OP.34 六首為吉他二重奏的小品〉…。

馬諾‧朱利亞尼 Mauro Guiliani
（義1781/7/21～1829/5/8）

1808年前往維也納，在這停留期間，教授吉他及創作，他不單是一位傑出的吉他音樂詮釋者，更值得一提的是他留下了相當數量的吉他音樂。而在其作品裡他和同一時代裡的作曲家一樣，喜歡採用主題與變奏的曲式來寫作，來表現自己的高度技巧。在演奏吉他時較喜愛用右手指甲彈奏。作品有〈韓德爾的主題與變奏〉、〈英雄奏鳴曲〉、〈吉他協奏曲〉、〈二十四首小品練習曲〉…。

馬迪歐‧卡爾卡西 Matteo Carcassi
（義1792～1853/1/16）

十歲就開始演奏古典吉他，1802年出版了一本卡爾卡西教本，這本教本共有3卷，至今仍廣為各國吉他老師所喜愛的教材書。作品有〈二十五首練習曲〉、〈十二首小品集〉、〈三首奏鳴曲〉、〈三首瑞士風歌與變奏曲〉、〈六首狂想曲〉…。

費爾南度‧蘇爾 Fernando Sor
（西1778/2/14～1839/7/10）

12歲就已成為一個作曲家，17歲時發表了第一部歌劇Telemaco。較為人知的是寫了一本二十首練習曲，被後人拿來跟音樂家蕭邦的前奏曲、史卡拉弟的奏鳴曲相提並論，這本二十首練習曲也是古典吉他音樂科系必修的教材。蘇爾的作品也是吉他大師西戈維亞演奏會上常彈的曲目之一。另外一提的是他較倡導右手用指肉彈奏，這樣的音色最為接近吉他原本音色。
作品有〈大獨奏〉、〈魔笛主題與變奏曲〉、〈作品OP.15〉…。

尼可羅‧帕格尼尼 Niccolo Paganini
（義1782/10/27～1840/5/27）

義大利小提琴家、作曲家，屬於歐洲晚期古典樂派，早期浪漫樂派音樂家。他是歷史上最著名的小提琴大師之一，對小提琴演奏技術進行了很多創新。在5歲的時候，他父親開始教他曼陀鈴，7歲時便開始學習小提琴，更在10歲時就開始作曲了，13歲時，完成了他的第一次公開演出。從10餘歲起，帕格尼尼跟著許多不同的老師學習，包括了Giovanni Servetto和Alessandro Rolla。在他16歲時，他就開始賭博和酗酒，就在這個時候，一位不知名的女性救了他，把他帶到她的家去，在那裡他又開始學習小提琴，共學了3年；在這3年之中，他也彈奏吉他。吉他作品有〈為吉他而寫的二首小品〉、〈小步舞曲〉、〈進行曲〉等。

迪歐尼西歐‧阿瓜多 Dionisio Aguado
（西1784/4/8～1849/12/20）

1803年接手其父親遺產後，勤於研究吉他的演奏法與學習，後寫成一本新吉他教本，於1825年在西班牙馬德里出版，而後陸續有巴黎版的發行。令人印象較深的是發明了擺放吉他演奏用的三腳架，在當時擺放吉他的方式仍舊未明，所以此方式也是一種選項方法，只可惜後人還是不習慣這種方式。作品有〈三首華麗的迴旋舞曲〉、〈序曲與輪旋曲〉、〈六首法國舞曲〉、〈小步舞曲〉…。

法蘭西斯可‧塔雷卡 Francisco Tarrega
（西1852～1909）

啟蒙老師是Eugenio Ruiz。由於天賦奇佳，很快將老師所教的演奏曲目彈完，之後再跟吉他演奏家Julian Arcas學習，也由於他的鼓勵，在1874年透過卡瑞沙資助，進入了西班牙馬德里音樂學院進修。畢業之後開始在歐洲各地演奏。作品有〈阿拉伯幻想曲〉、〈淚與阿德莉塔〉、〈阿爾布拉宮的回憶〉等曲。

安德列斯‧塞歌維亞 Segovia Andres
（1893/2/21～1987/6/2）

6歲開始學小提琴，在格拉納達音樂學院求學期間，開始對吉他尤其是佛拉盟哥着迷，從此致力於吉他演奏法的研究。於30歲時在巴黎首次舉辦第一場吉他獨奏會，而獲得很大的肯定及回響，就此在歐、美各地演奏旅行，是當代吉他音樂的先驅者。今日吉他所以能夠與鋼琴、小提琴站在同一水準上，其功勞為不可抹滅。

拿西索・耶佩斯 Narciso Yepes
（1927/11/14）

在4歲父親看到他拿手仗當吉他玩，如演奏家的模樣，就找當時鎮上唯一的吉他老師巴拉PARA教他，由於進步之快，連他父親也大感驚奇，為了提高他的吉他音樂性，也曾學小提琴、琵琶、鋼琴等的奏法。後又與當代吉他泰斗賽歌維亞學過一段時間後，就專心磨練本身的技巧。最為令人津津樂道的是與鮑里諾・勃納研發了十弦琴吉他，還有將法國電影《被禁忌的遊戲》配樂，改編西班牙民謠祈禱〈愛的羅曼史〉而聞名。20歲在瓦倫西亞音樂院畢業後，即被著名指揮家阿爾亨達發現其才能，在馬德里首次公演〈阿蘭費斯協奏曲〉，更確立了其在國際級吉他演奏家的地位。

何亞金・羅德里哥 Joaquin Rodrigo
（西1902/11/22～1999）

出生在Sagunto。1905年白喉病流行病在Sagunto發生，死了許多孩童，雖然羅德里哥沒死，但也因此感染流行病而雙眼變瞎。他是現代樂壇上著名的作曲家之一，最為人所動容的作品是〈阿蘭費斯協奏曲〉，由於此曲的演出成功，不但讓他成為家喻戶曉的人物，最重要的成就是將音量小的吉他，成功的與管弦樂之間的完美配合，也更將他們的民族樂器吉他成為了與小提琴、鋼琴同等的主流樂器。除了〈阿蘭費斯協奏曲〉外，其作品有〈獻給一位貴紳的幻想曲〉、〈魔術師〉、〈五首天真浪漫小品〉等。

呂昭炫
（台1929～）

在16歲時，由於自己喜歡又加上天生對音樂的領悟性高，所以吉他都是自學研究而來。19歲作了第一首吉他作品殘春花，1945年於台北市YMCA舉辦首次吉他演奏會，也是北部地區舉辦古典吉他演奏會第一人。最為人知的是33歲那年以台灣演奏家暨作曲家身分，遠赴日本東京參加第21屆世界吉他演奏家會議，發表了楊柳及故鄉等作品。

附錄 – 二十四個大小調音階
Major Minor Scale

Segovia

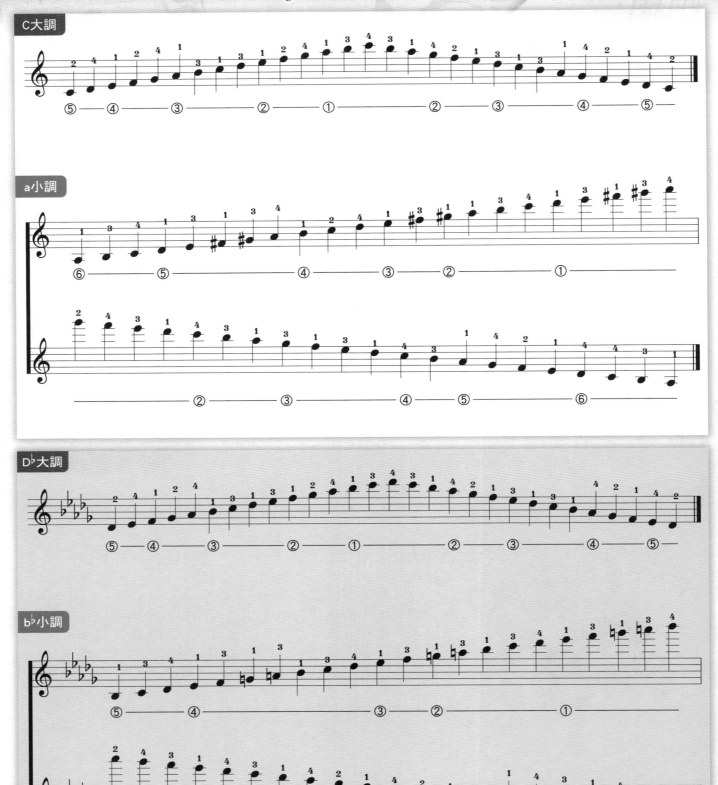

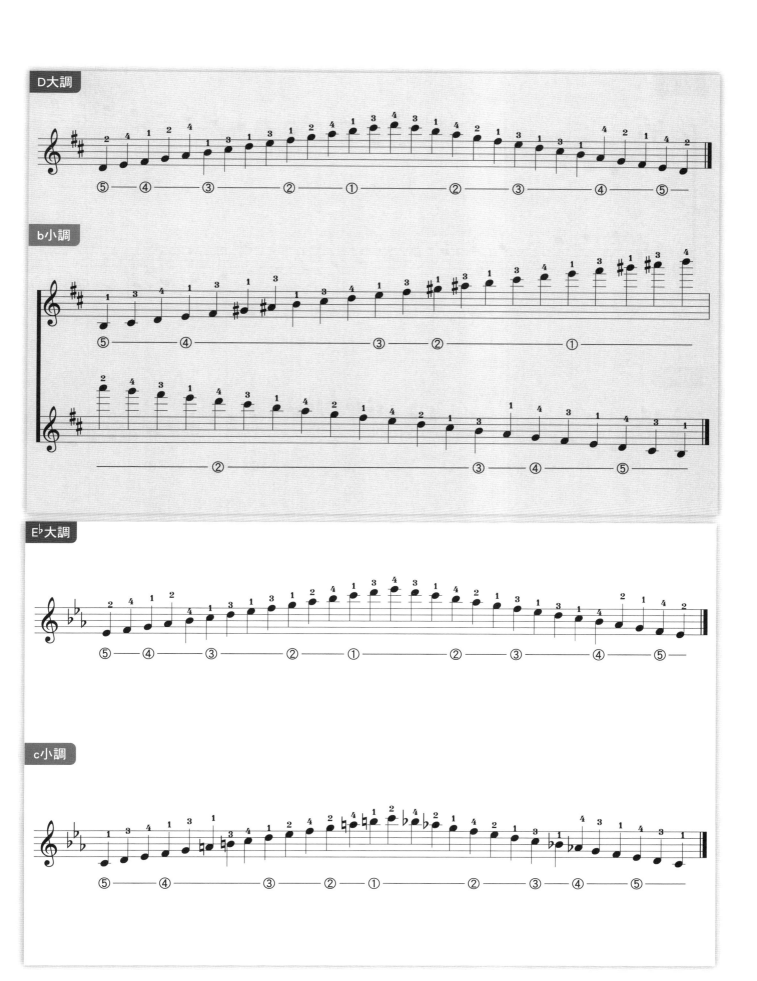

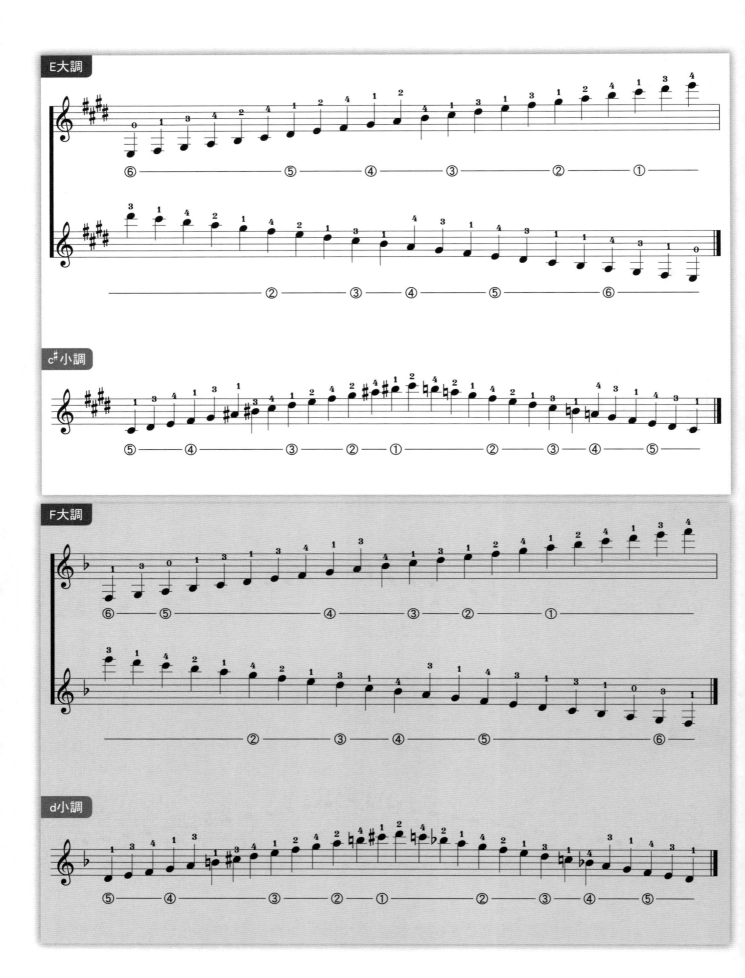

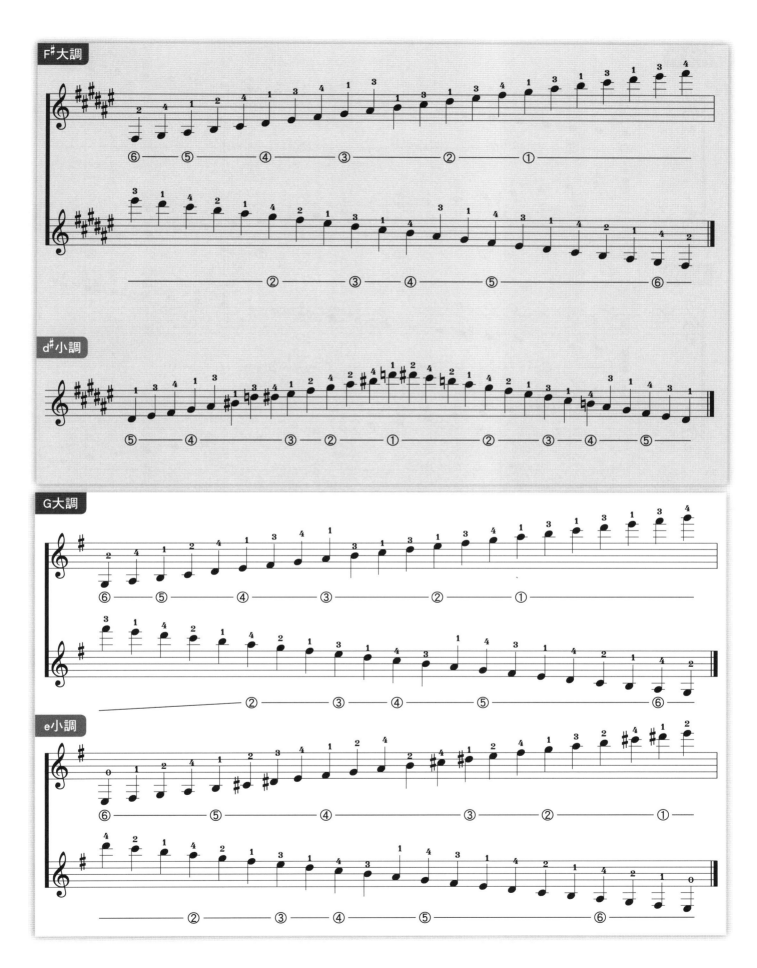

153

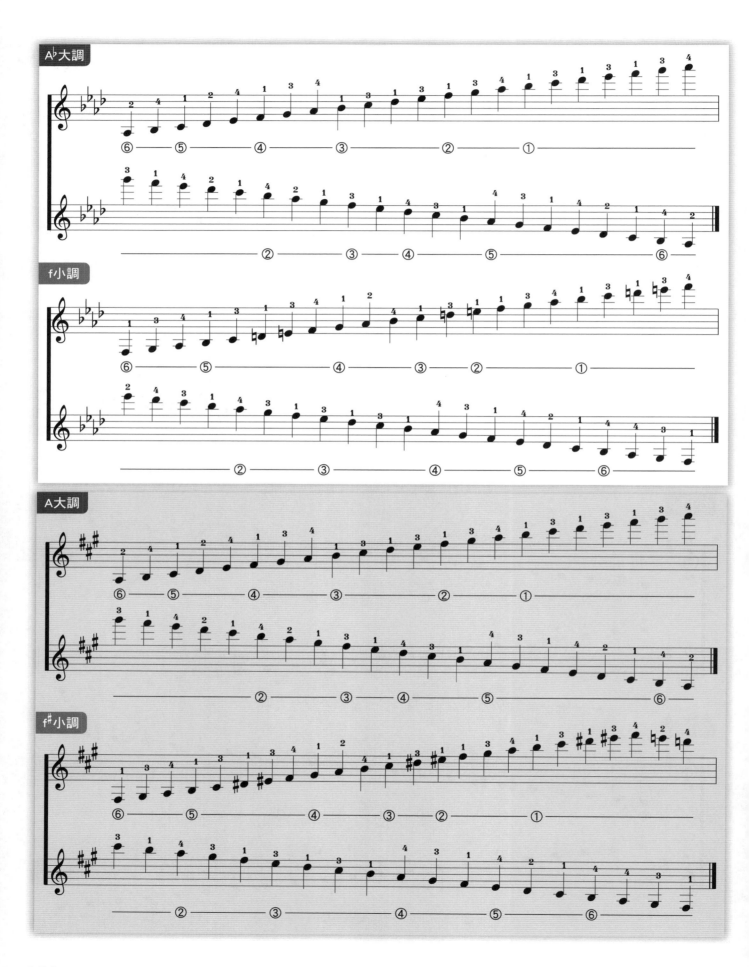

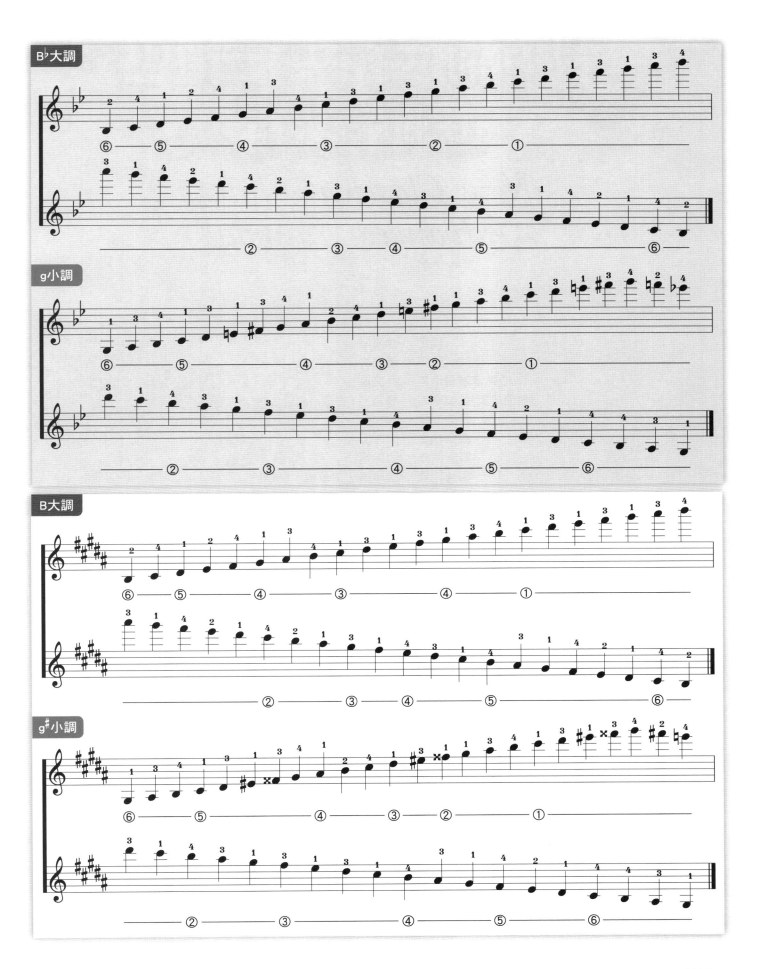

155

新編古典吉他
進階教程

New Classical Guitar
Advanced Tutorial

編著	林文前
監製	潘尚文
DVD影音演奏示範	林文前
封面設計/美術編輯	胡乃方
電腦製譜	林文前
譜面輸出	陳珈云
影音剪輯	張惠娟
影片拍攝	張惠娟、何承偉、林聖堯
錄音混音	何承偉
校對	吳怡慧、陳珈云

出版發行	麥書國際文化事業有限公司
	Vision Quest Publishing Inc., Ltd.
地址	10647台北市羅斯福路三段325號4F-2
	4F.-2, No.325, Sec. 3, Roosevelt Rd.,
	Da'an Dist., Taipei City 106, Taiwan（R.O.C.）
電話	886-2-23636166 · 886-2-23659859
傳真	886-2-23627353
郵政劃撥	17694713
戶名	麥書國際文化事業有限公司
登記證	行政院新聞局局版台業第6074號
廣告回函	台灣北區郵政管理局登記證第03866號
ISBN	978-986-5952-28-0

http://www.musicmusic.com.tw
E-mail:vision.quest@msa.hinet.net
中華民國102年9月初版

學習古典吉他　第一本有聲影音書

JOY WITH
樂在吉他
CLASSICAL GUITAR

楊昱泓　編著

MP3+DVD Included

內附MP3+DVD / 菊八開 / 定價360元

- 為初學者設計的教材，學習古典吉他從零開始。

- 內附楊昱泓老師親自示範音樂MP3及影像DVD。

- 詳盡的樂理、音樂符號術語解說、吉他音樂家小故事、古典吉他作曲家年表。

- 特別收錄「阿罕布拉宮的回憶」、「愛的羅曼史」等古典吉他名曲。

🎵 麥書國際文化事業有限公司　發行
台北市羅斯福路三段325號4F-2 電話：(02)2363-6166
www.musicmusic.com.tw

◎寄款人請注意背面說明
◎本收據由電腦印錄請勿填寫

郵政劃撥儲金存款收據

收款帳號戶名		
存款金額		
電腦記錄		
經辦局收款戳		

郵政劃撥儲金存款單

金額 新台幣（小寫）

億	仟萬	佰萬	拾萬	萬	仟	佰	拾	元

儲 3

撥 1

劃 7

畫 6

政 9

郵 4

7

1

帳號 1 7 6 9 4 7 1 3

戶名 麥書國際文化事業有限公司

通訊欄（限與本次存款有關事項）

新編古典吉他進階教程 訂購單
◀ New Classical Guitar Advanced Tutorial

寄款人

款

姓名

通訊處

電話

經辦局收款戳

虛線內備供機器印錄用請勿填寫

□ 我要用掛號的方式寄送
每本55元，郵資小計 ＿＿＿＿ 元

總 金 額 ＿＿＿＿ 元

憑本書劃撥單購買本公司商品，

一律享 **9** 折優惠！

24H傳真訂購專線
（02）23627353

新編古典吉他進階教程 New Classical Guitar Advanced Tutorial 讀者回函

感謝您購買本書！為加強對讀者提供更好的服務，請詳填以下資料，寄回本公司，您的資料將立刻列入本公司優惠名單中，並可得到日後本公司出版品之各項資料，及意想不到的優惠哦！

| 姓名 | | 生日 | / / | 性別 | 男 女 |

電話 _____ **E-mail** _____ @ _____

地址 _____ **機關學校** _____

◆ 請問您曾經學過的樂器有哪些？
　　□ 鋼琴　　　□ 吉他　　　□ 弦樂　　　□ 管樂　　　□ 國樂　　　□ 其他 _____

◆ 請問您是從何處得知本書？
　　□ 書店　　　□ 網路　　　□ 社團　　　□ 樂器行　　　□ 朋友推薦　　　□ 其他 _____

◆ 請問您是從何處購得本書？
　　□ 書店　　　□ 網路　　　□ 社團　　　□ 樂器行　　　□ 郵政劃撥　　　□ 其他 _____

◆ 請問您認為本書的難易度如何？
　　□ 難度太高　　　□ 難易適中　　　□ 太過簡單

◆ 請問您認為本書整體看來如何？
　　□ 棒極了　　　□ 還不錯　　　□ 遜斃了

◆ 請問您認為本書的售價如何？
　　□ 便宜　　　□ 合理　　　□ 太貴

◆ 請問您最喜歡本書的哪些部份？（可複選）
　　□ 選曲　　　□ 六線譜　　　□ DVD演奏示範　　　□ 美術設計　　　□ 教學解析　　　□ 其他 _____

◆ 請問您認為本書還需要加強哪些部份？（可複選）
　　□ 選曲　　　□ 歌曲數量　　　□ 影音光碟品質　　　□ 美術設計　　　□ 銷售通路　　　□ 其他 _____

◆ 請問您希望未來公司為您提供哪方面的出版品？

非常感謝您填寫本表格，我們將極慎重的考慮您的意見，並立即將您的資料建檔。謝謝！

請沿虛線剪下寄回

www.musicmusic.com.tw

寄件人 _____

地　址 ☐☐☐ _____

廣 告 回 函
台灣北區郵政管理局登記證
台北廣字第03866號
郵資已付 免貼郵票

麥書國際文化事業有限公司
10647 台北市羅斯福路三段325號4F-2
4F.-2, No.325, Sec. 3, Roosevelt Rd.,
Da'an Dist., Taipei City 106, Taiwan (R.O.C.)